講戲與做戲

廖瓊枝經典折子戲

劇本與表演詮釋

文化部文化資產局　2021年10月　出版

為一雙繡花鞋。歲月歷練的歌仔戲路

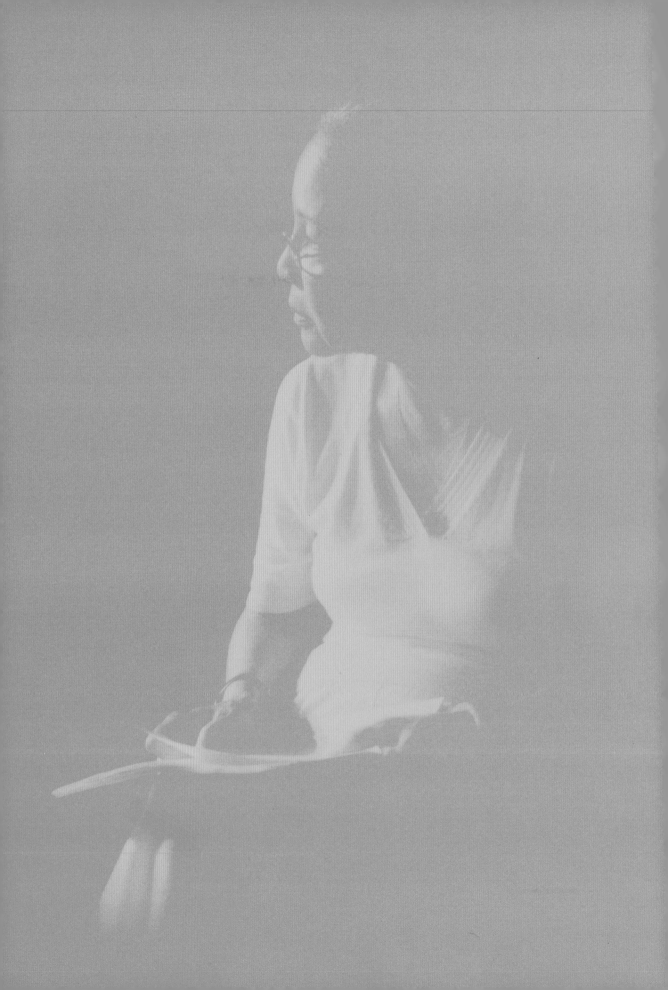

讓傳承的情意延續下去

　　歌仔戲是昔日農業社會的主要娛樂，亦是節令、祭典及喜慶等活動不可或缺的重要文化內容。1980 年，廖瓊枝藝師因緣際會受邀參加許常惠教授舉辦的「民間樂人音樂欣賞會」，她的歌聲感動了許常惠，也感動了在場的所有觀眾。當時已從舞臺半退休的廖瓊枝自此走入文化界，展開歌仔戲的薪傳工作，至今已超過四十年。1987 年，藝師開始在臺北市社教館延平分館（今大稻埕戲苑）教授歌仔戲，為了教學需要，她開始自編教材，憑著年輕時在內臺演出的記憶為底本，重新編寫歌仔戲劇本、編排演員的唱腔和身段。在教學及整理教材的過程中，逐漸發展出較為穩定的演出範本。文化部 2009 年登錄歌仔戲為重要傳統表演藝術並認定藝師為保存者，藝師即開始參與本局四年為一屆的「重要傳統表演藝術——歌仔戲傳習計畫」。不論是唱工、身段、演技，藝生們都能近身向藝師學習、請益，逐步磨練出深厚的歌仔戲藝術精髓。第一、第二屆藝生分別於 2012、2016 年取得結業證書，目前第三屆藝生也持續進行傳習課程。

　　本局為了支持優秀的結業藝生能夠具備全方位的表演能力及瞭解劇團的經營方式，並進一步學習、演繹廖瓊枝藝師的經典作品，便接續選出張孟逸、王台玲兩位結業藝生，參與「重要傳統表演藝術歌仔戲——廖瓊枝進階傳習計畫」。透過兩年來多元的課程規劃，在傳承藝師歌仔戲藝術的基礎上，進階藝生持續精進自身的表演藝術與文化內涵，即將蛻變為成熟的表演者與教學者。本次出版《講戲與做戲——廖瓊枝經典折子戲》影像紀錄，也涵蓋在進階傳習計畫之內，由張孟逸和王台玲主演《陳三五娘》、《王魁負桂英》、《山伯英台》、《什細記》、《王寶釧》、《三娘教子》及《宋宮秘史》等七齣劇目精選錄製十二折折子戲。有關歌仔戲的表演詮釋，在當前的歌仔戲出版品中

實屬少見，所以本出版品除了影像紀錄，同時搭配劇本，在每一折子戲的開頭來闡述該戲齣的創作及演出歷程，藉此突顯藝師對於幕前的表演與幕後的傳承，所追尋的歌仔戲藝術及人生典範精神。

在此感謝廖瓊枝藝師多年來辛勤的傳承付出，使歌仔戲這項傳統表演藝術讓更多人理解喜愛，並加以肯認臺灣傳統戲曲的薪傳價值要永遠延續下去。

文化部文化資產局　局長　陳濟民

藝術傳承轉化的一種示範

在戲劇學習之路上，曾經著迷過斯坦尼斯拉夫斯基體系，從閱讀《演員的自我修養》的一知半解，到看了莫斯科藝術劇院來臺演出《凡尼亞舅舅》的驚豔，再到好好地研讀了斯坦尼斯拉夫斯基的《《在底層》導演計畫》，至此，那豁然開朗的感動與對大師的理解對話方才圓滿。藝術的學習、體悟、表現、反思的實踐過程及精神轉變，除了在教室、排練場、劇場的教習互動中去印證之外，我們也需要像《《在底層》導演計畫》一書這樣經驗的傳承、分享與指引，讓更多人瞭解藝術家，也讓藝術家影響更多人。

如果臺灣戲曲藝術的傳承也有這樣的一本智慧書那該有多好！儘管我知道這有相當的難度，手把手的傳藝模式傳統是其一，藝師本身具備知其然且能言其所以然者少是其二，無閱讀市場而缺乏出版機會為其三。我沒有明知其不可為而為之的魄力勇氣，但靜待因緣俱足的時間倒是有的，多年之後，得文化部文化資產局之助，這本歌仔戲國寶藝師廖瓊枝老師的智慧書《講戲與做戲——廖瓊枝經典折子戲》有了面世的機會。

2009年廖瓊枝老師被國家認定為傳統表演藝術——歌仔戲的保存者，之後長達十二年的藝生傳習計畫我都有幸從旁參與。傳藝有成，有目共睹！不僅廖老師極具特色的歌仔戲旦角藝術、經典劇目得以傳承，其對於教材、劇本整理的成績亦斐然出色。前年，文資局為延續對於結業藝生的關懷與支持，以及深化傳習案的價值與影響，特別規劃「重要傳統表演藝術歌仔戲—廖瓊枝進階傳習計畫」，針對二位結業藝生張孟逸、王台玲規劃多樣的精進培訓，以期二位除了是廖老師的藝術傳人之外，更是具備高度視野、專業反思及藝術內涵的表演藝術家。

主要的培訓項目之一即為廖老師再為二位進階藝生將其七齣代表劇目的十二折戲進行講戲，並詳細記錄其角色詮釋、套路站頭及表演特色，再以二位進階藝生為主角進行表演錄影演出，成果即為《講戲與做戲——廖瓊枝經典折子戲》之出版，包括具導表演性質的劇本書一冊及四張 DVD 全紀錄。前者得見廖老師經典劇目及表演藝術何以樹立的心血結晶，透過其心其口其形的文字描述，是學習、研究廖老師歌仔戲表演藝術的重要參考著作。後者則是張孟逸與王台玲二位進階藝生對廖老師藝術繼承及化用的成果證明，尤其可與 2004 年廖老師演出錄影的《廖瓊枝歌仔戲經典劇目》進行對照，以見先後 / 師生同中有異的藝術態度與詮釋。

　　此劇本書及四張 DVD 得以出版，首先感謝廖瓊枝老師與孟逸、台玲的年餘辛勞，她們師生動人的忘年情誼常讓我對歌仔戲的傳承大業充滿信心；其次要謝謝文資局的計畫與經費支持，以及施國隆、陳濟民前後任局長、吳華宗副局長、林滿圓主秘、林旭彥組長、巧惠科長及淑莉對廖老師的敬重及對計畫執行的關懷；最後，我要謝謝兩位助理瑋婷、筱媛的大力協助，她們把這件事當作志業般面對最是令我感動；秀庭為劇本書進行臺語審校及慧瑜的美術設計為此出版品大大增色也是我要深深致謝的。

　　很高興大家一起共同完成了這一件有意義的事。

目次

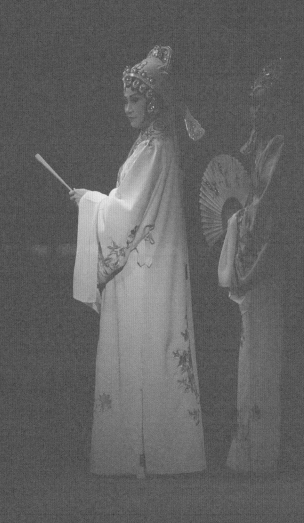

壹

王魁負桂英

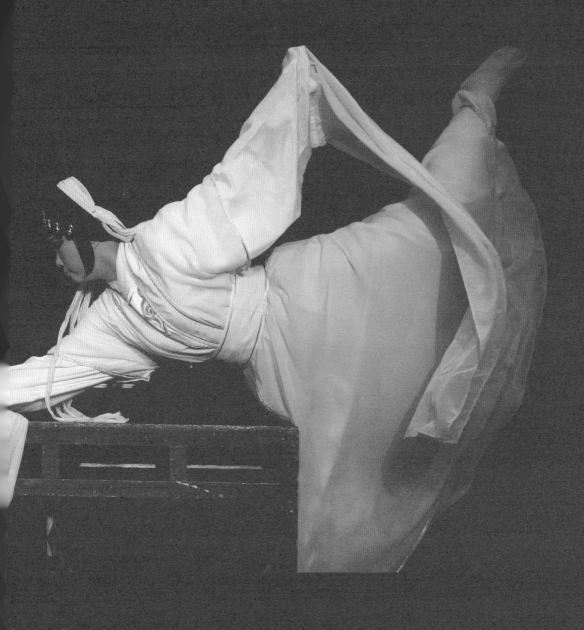

認夫、陽告

【緊疊仔】、【七字調】、【七字白】、【十一字都馬】、【都馬搖板】
【慢都馬雜碎仔】

活捉

【都馬調】、【都馬疊】、【四空反】、【殺房調】

王魁負桂英 —— 認夫、陽告

　　廖瓊枝待過的內台班「金山樂社」[1]和「龍霄鳳」[2]雖曾演出《王魁負桂英》，但當時廖瓊枝尚未挑樑擔綱主演，也不曾特別和前輩學過此戲齣，多是從旁觀察、揣摩。後來廖瓊枝曾與陳美雲受邀至金門作外台演出，為推出較能讓演員發揮的戲齣，故由陳昇琳[3]講戲，排演「王魁負桂英」故事。過去歌仔戲以活戲演出為主，沒有固定的劇本，音樂多用【七字調】，變化較少。1991年，廖瓊枝與林義成[4]於臺北市立社會教育館延平分館（今大稻埕戲苑）共同開設歌仔戲研習班，當年所授的戲齣《負心郎》，即之後《王魁負桂英》之底本，劇本由廖瓊枝講述，林義成編寫。1994年，廖瓊枝成立「薪傳歌仔戲劇團」，同時亦在高雄「財團法人南方文教基金會」歌仔戲研習班授課，為編撰教材需要，廖瓊枝著手重新編寫《王魁負桂英》。此後，《王魁負桂英》又歷經數次編修，至2000年「民族藝術藝師廖瓊枝歌仔戲保存計畫」之錄影演出版，始成為日後演出之定本。[5]

《王魁負桂英》是一齣「文戲武做」的「車拚戲」，相當考驗演員的唱腔、身段、做表、體力。〈認夫〉連〈陽告〉，述焦桂英得知王魁負心另娶後，急欲尋王魁對質，在大街上巧遇王魁赴海神廟酬願，遂當街攔下轎車。不料王魁徹底斷絕往日情義，並命人打死焦桂英。奄奄一息的桂英被棄置海神廟外，醒轉之後進至海神廟，想起與王魁在此盟誓的前情往事，將滿腹委屈與悲憤向海神哭訴，在委屈與不甘中碰頭自盡，誓言化作鬼魂活捉王魁。〈認夫〉、〈陽告〉唱腔極富音樂性，尤其〈陽告〉中的大段【慢都馬雜碎仔】，既向觀眾交代前情，也著重情感的宣洩。身段表演上，焦桂英被衙役杖打時的「烏龍絞柱」，以及大量的甩髮、水袖等，對演員而言是一大考驗。

[1] 廖瓊枝於 1949 年以「綁戲囝仔」身分進入「金山樂社」，正式開始學戲，後於 1953 年三年四個月綁約屆滿前夕逃班。詳參紀慧玲：《凍水牡丹廖瓊枝》（臺北縣：印刻文學，2009 年），頁 279。

[2] 廖瓊枝於 1956 年加入「龍霄鳳」，後於 1958 年出班，退出內台，改演外台戲。詳參紀慧玲：《凍水牡丹廖瓊枝》，頁 280。

[3] 陳昇琳（1939-2011），本名陳森霖，十一歲拜官漢樓與陳拯文兩位京劇老師為師，專攻武戲；十七歲出師先在「金山樂社」擔任午場京劇與晚場歌仔戲武生；二十八歲轉入電影界任演員及武行，並進入電視歌仔戲；後亦參與各劇團之現代劇場公演，並曾任「陳美雲歌劇團」之導演。詳參林鶴宜、蔡欣欣輯著：《光影・歷史・人物：歌仔戲老照片》（宜蘭：傳藝中心，2004 年），頁 174。

[4] 林義成，著名紅生，善講戲，曾在臺視任編導，亦曾任地方戲劇協進會理事。1987 年臺北市立社教館延平分館開辦第一期歌仔戲傳習班，聘請林義成負責指導，並由林義成尋覓師資搭配教學。詳參林鶴宜：《東方即興劇場歌仔戲「做活戲」：歌仔戲即興戲劇研究的資料類型與運用（下編）》（臺北：臺大出版中心，2016 年），頁 410；曾郁珺、徐亞湘：《城市・蛻變・歌仔味：臺北市歌仔戲發展史》（臺北：臺北市政府文化局，2012 年），頁 157。

[5] 《王魁負桂英》劇本之演變過程，詳參蔡欣欣計畫主持：《《王魁負桂英》劇本注釋與導讀》（宜蘭：傳藝中心，2004 年），頁 32-37。

場景 — 街道、海神廟

人物 — 王魁、焦桂英、韓明慧、將軍、衙役、焦桂英替身、王魁替身

焦桂英　（內白）走啊！
　　　　△焦桂英上。

焦桂英　【緊疊仔】
　　　　趕緊行，急急忙忙往京城，
　　　　對伊王魁問分明，真假才知影。〔開鑼三聲響〕

將　軍　（內白）開道！王魁狀元公，在海神廟謝願已畢，要回狀元府，閒人閃開……

焦桂英　王魁？夫啊！請等……
　　　　△焦桂英要走近轎前，將軍上台，踢開焦桂英，開劍，焦桂英跳跪，跪蹉[6]。
　　　　△王魁、韓明慧、衙役上台。

韓明慧　且慢，將軍，何事喧鬧？

將　軍　啟稟小姐，有一位小女子擋路。

韓明慧　喔！將小女子帶進來，吩咐落車！

將　軍　是！
　　　　①△下車，將軍帶焦桂英見小姐，桂英跪下。

韓明慧　跪下叫何名姓？

焦桂英　焦桂英。〔介〕[7]
　　　　△王魁驚嚇。

韓明慧　焦桂英，你為何要擋住我的去路？

焦桂英　要求見我夫王魁！〔介〕
　　　　△王魁驚嚇，王魁、韓明慧對看。

韓明慧　②哼！焦桂英。佗一位是你的翁婿，就命你認來！

焦桂英　是！
　　　　△焦桂英看左右，看到王魁。

焦桂英　夫啊！魁郎！夫啊！

[6] 跪蹉：戲曲身段術語。雙膝跪地，向前或左右行進。

[7] 介：歌仔戲中鑼鼓點的通稱。又有稱「介頭」、「鼓介」者，如「大介」、「小介」等。

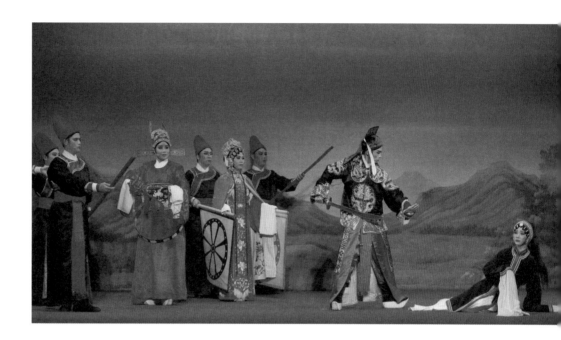

① 一開始王魁沒有注意跪在韓明慧面前的是什麼人，直到聽到「焦桂英」三個字才嚇了一跳，開始去確認。就在他確認的時候，聽到「我夫王魁」，再次驚嚇，與韓明慧同時亮相。接著王魁和韓明慧對視，王魁小心翼翼地觀察夫人的反應，而韓明慧先是訝異，接著看到王魁心虛的樣子，知道他必然有所隱瞞，瞪著王魁，王魁被韓明慧的眼神嚇到。

（可參考光碟第 1 片 00:02:35~00:03:10）

② 王魁聽到韓明慧說「就命你去認來」，才從驚嚇的情緒裡反應過來。當桂英左右尋找時，他會稍微背對桂英，所以儘管知道一定會被認出來，但當聽到桂英開口叫他，還是嚇了一跳。接著王魁不斷對桂英搖頭，示意「你不要再叫我了！」

△焦桂英跳跪，跪蹉。

韓明慧　來啊！〔介〕

衙　役　在！

韓明慧　回府！

衙　役　是！

　　　　③△韓明慧下台，王魁欲追去。

王　魁　夫人……夫人……

焦桂英　魁郎……

　　　　△王魁被焦桂英喊住。

王　魁　你不該來！

焦桂英　④【七字調】

　　　　眼見魁郎淚漣漣，你敢忍心佮我斷了緣，

　　　　魁郎啊！

　　　　△焦桂英跪蹉，拉住王魁衣角，王魁本要扶起桂英，想了想
　　　　之後又撥開她。

　　　　魁郎……

　　　　你功成名就心卻變，

王　魁　你不必在此再多言。

王　魁　桂英，我共你說，我現在已經是韓相爺的囝婿，無法佮你
　　　　重溫舊夢，告辭……

　　　　△王魁欲走。

焦桂英　且慢！

　　　　⑤△焦桂英拉住王魁手肘，王魁在桂英唱完「人講一夜
　　　　夫妻」的間奏裡用手肘推開桂英，拍拍衣袖。桂英倒地。

焦桂英　⑥【七字白】

　　　　人講一夜夫妻是百世恩，你敢忘記你我初成婚？

　　　　你聲聲句句說愛阮，如今船過水無痕。

王　魁　以往情事不必說，前言往語我收回，

　　　　如今你我是不相配，你這種閹雞怎能趁鳳飛[8]？

[8] 閹雞趁鳳飛：〔iam1-ke1 than3 hong7 pue1〕，比喻自不量力欲高攀之意。

③ 看到韓明慧生氣離去，王魁本要追上去，但被桂英叫住。這時候王魁背台，用身體的起伏表達生氣的情緒，轉過頭，瞪著桂英，責怪她「你不該來！」

④ 王魁在桂英唱完「眼見魁郎」後的間奏裡，突然想起衙役還在身邊，先沉穩地示意衙役離開，接著緊張地往韓明慧離開的方向張望，看到夫人已經走遠了，只好走回來，心想：「好，我先來處理你。」當桂英拉住王魁衣角，王魁一度想扶起她，但隨即想到「不行，我就是為了榮華富貴才拋棄她的。」又把桂英撥開。

⑤ 桂英三次挽留王魁，第一次用叫喊，第二次拉住王魁衣角，第三次拉住王魁手肘。拉住手肘的設計，是為了讓王魁做出「用手肘推開」桂英的動作，這個動作所表現出的狠心和嫌棄，比起前面「用手撥開」更為強烈。

（可參考光碟第 1 片 00:04:14~00:07:27）

⑥ 【七字白】桂英用慢板傳達她想挽留王魁的情緒，王魁則用快板表達他急於擺脫桂英的不耐煩。

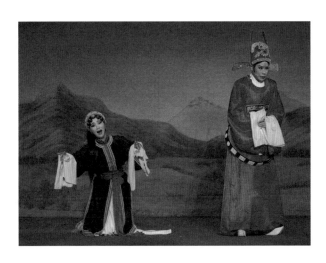

焦桂英　⑦魁郎，我桂英雖非名門閨女，卻也是玉潔冰清之軀，來託
　　　　付你王魁。而且當初也是你用盡甜言蜜語，來說動我的
　　　　芳心，我才佮你結成鸞鳳。如今你功成名就，才說你我是鳳
　　　　雞之別，你如此說，未免太絕情。
　　　　〔以上口白襯音樂【盼龍江】至王魁說「絕情？哈……」〕

王　魁　絕情？哈……「一時風，駛一時船，一時人，講一時話，船
　　　　順風勢，人順機會！」〔三鑼〕今日我王魁一旦飛上
　　　　枝頭，絕不能失去作鳳凰的機會，這是環境造成，並非我
　　　　絕情！

焦桂英　⑧哼！

　　　　【十一字都馬】
　　　　聞此言、怒氣沖、引我發雷霆，
　　　　賊冤家、你不該、得意卻忘形，
　　　　既然是、你僥心⁹、毋肯將我認，
　　　　就休怪、我對你、無念夫妻情。

王　魁　哈……
　　　　登科第、皇帝封、狀元我咧做，
　　　　下九流、煙花女、又能奈我何？

焦桂英　**我毋願、你負義、上司去控告，**
　　　　〔轉搖板〕
　　　　一紙毀滅你前途！
　　　　△焦桂英欲走，王魁拉回焦桂英。

王　魁　⑨桂英！桂英，我勸你猶是回去罷！

焦桂英　我不回！

王　魁　你當真要告？

焦桂英　無告你王魁，觸消我滿腹的怨氣！

王　魁　⑩好啊！賤人，你毋驚我死，我也毋驚你無命，來啊！

衙　役　在！

王　魁　亂棍將這个痟婆活活拍死！

9 僥心：〔hiau1-sim1〕，變心。改變原來對某人的感情與心意。

⑦ 桂英希望能用柔情喚回往日舊情，但是當她說到「當初也是你用盡甜言蜜語」時，王魁笑了出來，意思是「怎麼現在都怪到我頭上了？」。而當桂英說到「如今你功成名就」，王魁露出得意的神情：「對，就是因為這樣，所以我才不要你了。」

⑧ 王魁的回應使桂英徹底翻臉，【十一字都馬】完全不帶哭腔，柔弱的一面完全被恨與不甘壓抑下去。王魁在接唱前的過奏裡笑了一下，態度十分囂張，但接著他聽到桂英揚言提告，受到驚嚇並轉為害怕。

⑨ 王魁先是喊了一聲「桂英！」拉住她，深吸氣，把生氣的情緒先強壓下來，咬牙切齒地說「桂英，我勸你猶是回去罷！」

⑩ 雖然王魁先前已經講了許多傷人的話，但當他罵出「賤人！」，桂英還是嚇了一跳。接著聽到王魁竟然命人將她打死，桂英更是錯愕，無法相信王魁竟然真的要這麼做，下意識地喊出「魁郎……」。

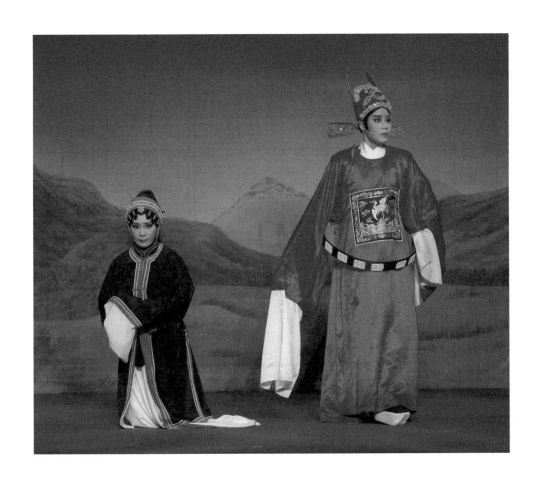

衙　役　是！

焦桂英　魁郎……

　　　　△王魁下台，眾衙役杖打桂英，桂英甩髮、水袖花、烏龍
　　　　絞柱[10]。

　　　　⑪△眾衙役抬桂英圓場，景轉海神廟。

　　　　△衙役棄桂英於海神廟外，下。

　　　　△桂英漸漸甦醒。

焦桂英　海神廟……海王爺……

　　　　△桂英入廟內。

焦桂英　海王爺！做主啊……

　　　　△焦桂英甩髮，爬到桌邊。

焦桂英　海王爺……

　　　　⑫【慢都馬雜碎仔】
　　　　海王爺啊海公伯，桂英跪落叫冤，
　　　　海王爺！
　　　　海王爺，你細聽我來訴一番，
　　　　當初時，王魁在此發誓願……
　　　　⑬△燈光轉照替身王魁和替身桂英，桂英下。

王　魁　海王爺！
　　　　求你庇佑、庇佑我能高中狀元，
　　　　今科我王魁若能得衣錦，共你重翻廟宇樑安金。

焦桂英　**忽然間，想起我的身世在火坑沉，**
　　　　恐驚伊功名成就會變心。

王　魁　桂英？桂英，你是怎樣囉？

焦桂英　我……

焦桂英　我怕只怕……

王　魁　你怕啥物？

焦桂英　**怕你心肝袂堅定，怕你忘懷我焦桂英。**

[10] 烏龍絞柱：戲曲身段術語。劈叉後，兩腿絞繞起來往上絞踹，循環往復至劇情
需要為止，常用於表現負傷後疼痛難忍或跌倒後迅速爬起的神態。

[11] 蔡欣欣計畫主持：《《王魁負桂英》劇本注釋與導讀》，頁34-35。

⑪ 桂英被衙役抬起時，為臺上美觀，腳要繃直並交叉。

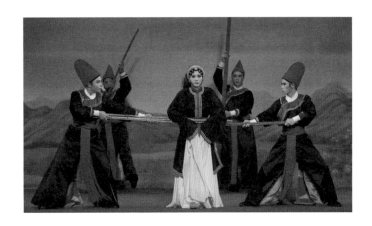

⑫ 過去內、外台班演〈陽告〉，唱的多是【七字調】。後來廖瓊枝編寫劇本時，在〈陽告〉一折使用大量的【慢都馬雜碎仔】，比起句式整齊的【七字調】，長短句錯落的【慢都馬雜碎仔】既便於敘事，也適於抒情，還可以做豐富的句式和音樂變化。另外，廖瓊枝的【都馬調】、【都馬雜碎仔】的過奏較少，因為廖瓊枝認為一句一句緊接著唱下去，會比較「熱場」，也避免讓觀眾覺得冗長。

⑬ 初版《王魁負桂英》無使用替身演出桂英回憶的段落。1997 年國家戲劇院版《王魁負桂英》，始加入這一段「倒敘」，由替身演員飾演回憶中的王魁與桂英。[11] 桂英在這段回憶裡顯露內心深處的自卑，以及對王魁赴考後的害怕和擔心。如果不演回憶這段，可在「王魁在此發誓願」後加唱一句「今已負心難團圓」，再接到後面「伊句句的誓言我深信」。

王　魁　欸，桂英，你太多心囉！

焦桂英　可是人心難測，世事難料啊！

王　魁　這……桂英啊！

　　　　桂英你對我恩深重情，王魁我永記終生，

　　　　今生今世佮你心心相印，永結連理鸞鳳和鳴。

焦桂英　知人知面不知心，怕你得志忘當今。

王　魁　這……桂英，你就來來來……

　　　　我咒重誓神作證，我佮你，死來同死生同生，

　　　　我若負義天報應，女鬼活捉不留情！〔一介〕

　　　　△忽然間打雷聲響，桂英害怕地投入王魁懷抱，兩位替身下。

　　　　△焦桂英上，燈光轉照桂英。

焦桂英　⑭【慢都馬雜碎仔】

　　　　伊句句的誓言我深信，信伊對我用情真，

　　　　多年來累積的金錢為伊用盡，

　　　　又典當首飾予伊做盤資，閣替伊奉養老娘親，

　　　　我為王魁犧牲就攏無埋怨，只望伊，望伊早日為官，

　　　　望只望，望到王魁伊高中狀元，

　　　　伊卻貪戀富貴、片刻心反，入府招親、另結新歡，

　　　　如今伊，伊高中就變款，說我煙花女無格來配狀元，

　　　　將我拍得寸體寸傷我毋願，

　　　　海王爺，我求你憑公斷，我求你，求你神威來震一番！

　　　　海王爺……做主喔！海王爺……

　　　　△桂英弄袖。

⑭ 在這段「哭海神」的表演上，廖瓊枝強調情緒的宣洩，要將滿腔委屈「哭訴給神和觀眾聽」，從起初的慢板訴說往事，到「望只望」加快，轉向聲嘶力竭的吶喊。哭訴一番之後，桂英開始怨天怨地，把所有的痛苦和難過都「賴給神明」。吐血之後，桂英已經幾乎用盡全身力氣，激昂的情緒稍微降了下來。接著再從慢板起，回到自憐的情緒裡，越想越憤恨、越想越不甘心。「天哪！」是桂英最後的吶喊，在這一刻決定結束自己的生命，從「桂英愈想愈毋願」開始加快，宣洩對王魁的怨恨與不甘，最終碰桌角自盡。

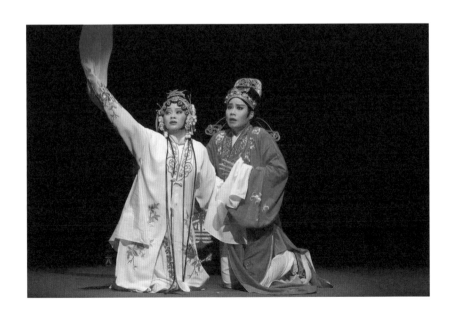

海王爺，人人講你真興，人人說海王爺是真靈，

為何因，我長說一篇你攏無反應？

到底你這尊金身，是有神抑無神？

難道你，你是貪伊王魁共你重妝金身？

貪伊重翻廟宇樑安金？

世俗黑暗，敢講連神也不公正？

敢是連你也看我一个煙花女子目地輕[12]？

海王爺……海王爺做主喔……

△傷痕發作，吐血，倒地。

傷痕累累疼痛難當，腹內五臟六腑攪絞嘔紅，

滿腹的冤情又無地講，

有冤欲申訴，卻毋知何處來訴得通？

天哪！

桂英愈想愈毋願，

毋願冤家你移情別戀，毋願王魁你心肝端[13]，

我若死也陰魂不散，一定欲活捉你報冤！

△⑮焦桂英唱完頭碰桌角，倒地。

△暗燈。

[12] 目地輕：〔bak8-te7-khin1〕，不放在眼裡。

[13] 端：〔tuan1〕，極端。

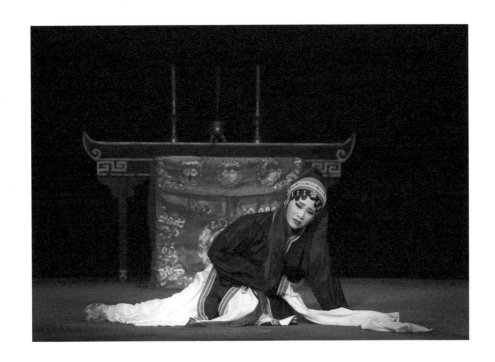

⑮ 桂英做軟殭屍，下正腰，再轉身倒下，廖瓊枝
強調倒下後腳要伸直，舞臺上較美觀。

王魁負桂英 —— 活捉

　　〈活捉〉一折，述焦桂英鬼魂幻化成人，在海神廟再次試探王魁。王魁仍冥頑不靈，執迷不悟。焦桂英心灰意冷，遂化為厲鬼活捉王魁。無論是林義成最初編寫之《負心郎》，或是廖瓊枝 1994 年編寫之初版《王魁負桂英》，在活捉王魁的段落中，均無「情探」的情節。不過，廖瓊枝的學生林顯源曾向老師提及俞大綱（1908-1977）編寫之京劇本《王魁負桂英》的「情探」一節。1997 年 10 月，廖瓊枝與薪傳歌仔戲劇團應行政院文化建設委員會之邀，於國家戲劇院演出濃縮精華版之半本《王魁負桂英》，廖瓊枝於〈活捉〉一場加入「情探」，由替身演員飾演幻化成人的焦桂英，再次試探王魁心意，[1] 這一段的表現手法保留至今。生、旦在〈活捉〉一場均有吃重的表演，生行以甩髮、水袖及翻滾撲跌的身段表現王魁的狼狽與驚慌，而旦行則以細膩的鬼步、水袖表現焦桂英的鬼魂形象及情緒。

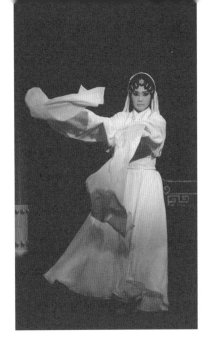

1 蔡欣欣計畫主持：《《王魁負桂英》劇本注釋與導讀》（宜蘭：傳藝中心，2004 年），頁 32-35。

場景 — 海神廟

人物 — 王魁、桂英、桂英替身、小鬼

　①△王魁如發狂一樣出台，做驚嚇的表情動作。
　△焦桂英鬼魂雙爿[2]出台嚇王魁。

王　魁　鬼啊……鬼啊……你莫過來……你莫過來……毋是我害你
　　　　的……鬼啊……
　　　　△看海神廟。

王　魁　海神廟？海王爺、海公伯……救、救命啊！
　　　　△走入廟內，向海神爺拜個不停。
　　　　②△桂英鬼魂與幻化成人的桂英替身對轉，桂英鬼魂下。

焦桂英　魁郎……

王　魁　啊！鬼啊……你莫過來，毋是我害你的……

焦桂英　魁郎，我是人毋是鬼！
　　　　③△王魁看焦桂英。

王　魁　是人？你莫過來……你毋是已經死矣？

焦桂英　無，我無死！

王　魁　你無死？

焦桂英　是啊！我無死！

王　魁　哎呀！

【都馬調】
明明桂英猶閣在人世，為何如玉會告我拍[3]死前妻？
焦正賢也告我令人拍死伊的大姊，這真是令我費猜謎題？

焦桂英　魁郎，
　　　　④輕聲細語叫魁郎，我專程來求你重逢，
　　　　重溫舊夢是我的希望，咱該夫妻團圓來共奉高堂。

[2] 雙爿：舞臺的左、右兩側。
[3] 拍：〔phah4〕，用手打、打架。
[4] 吊毛：戲曲身段術語。身體向上翻，以背部落地的一種跌撲動作，常用於絆跤跌倒和驚恐受挫的情境。

① 王魁上場時，以甩髮、水袖及吊毛[4]等翻滾撲跌的身段，表現他的狼狽與驚慌。桂英鬼魂兩次出台，面露兇相，用眼神逼近王魁，使王魁害怕。王魁眼中所見，不只是緊追在後的桂英，也是王魁在驚嚇發狂之時心中產生的幻影。

（可參考光碟第 1 片 00:30:51~00:33:46）

② 〈陽告〉和〈活捉〉雖然都用了替身，但兩次替身的意義和表演不一樣。〈陽告〉的替身是桂英的回憶，是活著的桂英。〈活捉〉的替身則是鬼魂所幻化的人，因此桂英的表情冷淡，但並不兇惡，仍帶著善意勸說王魁，希望他回心轉意。除此以外，桂英替身的聲音、身段則完全以「人」的方式表現，不用鬼魂的表演方式。

③ 王魁先從桂英的腳開始看起，再往上看到桂英的臉，最後對轉半圈仔細確認。因為民間有一說認為，鬼的腳會浮起來，因此王魁首先確認桂英的腳是否踩地。另外，以下【都馬調】王魁和桂英的幾次走位，都是因為桂英走近，王魁害怕不安而移動。

（可參考光碟第 1 片 00:35:03~00:36:40）

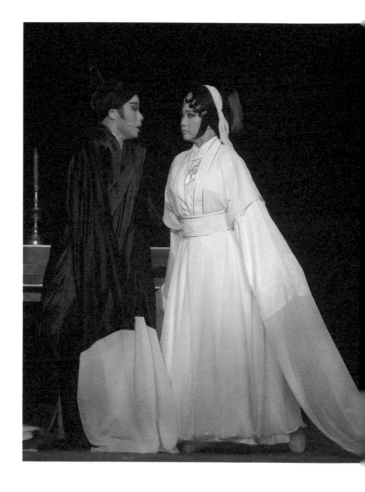

④ 從桂英唱「輕聲細語叫魁郎」這一段，王魁才開始敢正眼觀察她，但仍然不敢靠近。接著王魁自己做了解釋，認為是焦正賢設陷阱欺騙他，從害怕轉為生氣。確定眼前的桂英是「人」之後，王魁又回到先前驕傲、囂張的狀態。飾演王魁的演員如果服裝、頭髮亂了，也要到這裡才能開始整理衣服。

王　魁	聽伊的談吐佮舉止，佮以往的桂英無差疑， 難道壽堂來告訴，是正賢設陷阱？阻礙我攀龍附鳳的好 時機？
焦桂英	魁郎，

【都馬疊】
夫妻本是同林鳥，該夫唱婦隨樂逍遙，
只要桂英的親事你要，以往之恨我一筆勾銷。

王　魁	【四空反】

我已爬上，爬上麒麟閣，但望步步能昇高，
我娶明慧有後山好靠，若娶你桂英前途無，
娶你桂英前途無。

焦桂英	⑤魁郎，我桂英無貪榮華富貴，只求你承認我桂英是你的 元配，予我有所歸宿[5]，你違背誓言，佮一切後果，就由我 一人來承擔，免得你因果再輪迴。
王　魁	焦桂英，我共你講，你、我已經是情斷義絕，我絕無承認你 是我的元配！
焦桂英	王魁，你！ △焦桂英鬼魂出台與替身對轉，替身下台。 △王魁驚，躲到桌邊，焦桂英鬼魂追到桌邊。
王　魁	鬼啊……

[5] 臺灣民間習俗，未婚女性不得列入原生家庭祖先牌位接受奉祀，因此焦桂英「予我有所歸宿」之語，是希望死後能受人供奉，不要成為孤魂野鬼。

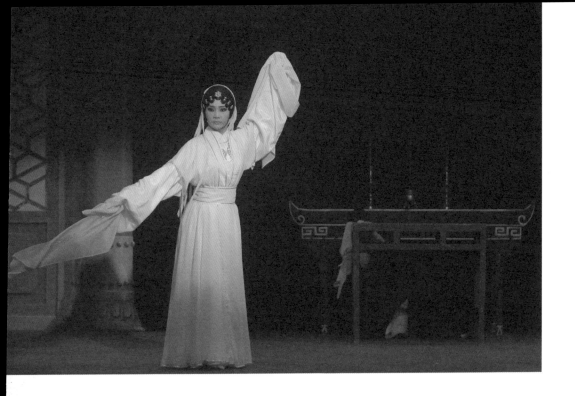

⑤ 桂英聽到王魁的回答，雖然非常生氣，但還是先強忍下來，將語氣放軟，低聲下氣地求王魁。結果王魁的回答依然絕情，桂英臉色一變，再也忍不下這口氣，脫口「王魁，你！」，替身下場，轉回鬼魂形象。

焦桂英　⑥【殺房調】

　　　啊……

　　　枉你滿腹詩經文，竟不知義不知恩，

　　　一場春夢變成恨，欲活捉你王魁去見閻君，

王　魁　哀求桂英你毋通，毋是我王魁性野蠻，

　　　唯恐富貴被吹散，再受往日的飢寒，

焦桂英　你自私自利情義不守，竟然對我下毒手，

　　　以往誓言你已難收，若無活捉王魁我絕不罷休！

　　　△焦桂英活捉王魁。小鬼上。

　　　〔尾聲〕

⑥ 王魁和焦桂英在這段【殺房調】中有「轉桌子」的表演，靠肚子、手、腳的力量讓桌子轉動，越轉越快，最後把桌子翻倒。要特別注意節奏感，轉桌子和翻桌子都要連動身段和走位一起做，以免讓觀眾感覺只是為了翻桌子而刻意翻。

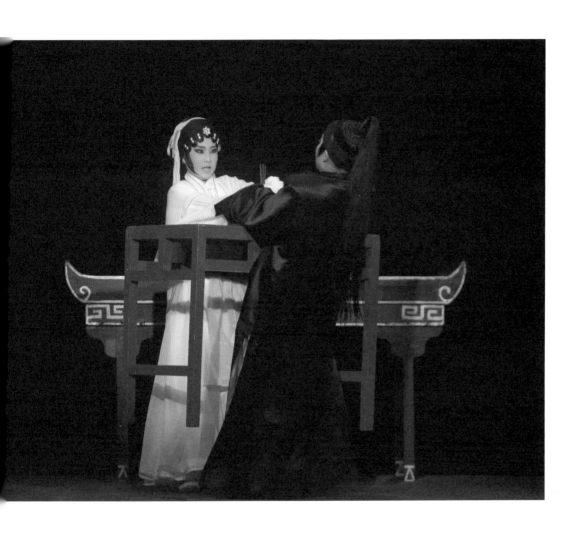

貳

三娘教子

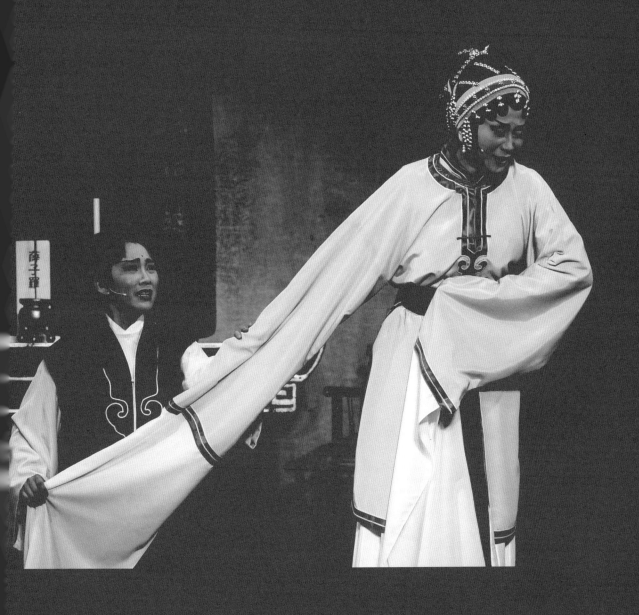

訓子

【都馬雜碎調】、【硞仔板】、【七字調】、【雜唸仔】、【藏調仔】
【講四句】、【七字搖板】、【都馬調】、【愛姑調】、【望月詞】

三娘教子 ── 訓子

　　《三娘教子》為傳統戲齣，廖瓊枝在內臺班「龍霄鳳」時期開始
演出此劇，每次演期十天。1961 年廖瓊枝代表外臺班「瑞光劇團」參
加地方戲劇比賽，以《三娘教子》王春娥一角榮獲「青衣獎」。[1] 過
去演出無定本，曲調以【七字調】為主，至「薪傳歌仔戲劇團」成
立以後，廖瓊枝才將此劇寫作公演定本。

　　〈訓子〉一折，述薛家在薛子羅無端被害後，家道中落。大
娘、二娘相繼離家，徒留三娘王春娥、二娘之子薛義、忠僕薛保留在
薛家。王春娥不僅擔起撫養薛義之責，還要日夜織絹以維持生計。一
日，鄰居陳氏登門告狀，指責薛義在學堂打傷其子。薛義回家後，三
娘試探此事，卻發現薛義說謊。三娘一怒之下出手責打，薛義也不甘
示弱出言忤逆，三娘傷心離去。後經薛保向薛義娓娓道出三娘多年來
的苦心養育，帶著薛義前去向三娘賠罪。起初三娘去意已決，後經薛
保苦苦勸解、薛義誠心道歉，三娘才終於答應留下。

本折在表演上著重人物的情緒轉折和節奏掌握。王春娥為典型苦旦，是一位沉穩持重的母親，對薛義有仁慈之心，對薛保的照顧也都記在心裡。在〈訓子〉一折中，王春娥儘管生氣，但並不是潑辣地發洩，而是在一次次情緒堆疊和刺激下，才爆發出激烈的反應。囝仔生薛義通常由花旦演員飾演，但不能直接挪用花旦的表演方式。薛義是一個七歲的孩子，在唱念、做表上，有很多出於直覺的反應，不像成人有那麼多複雜的心思。因此，須避免用太過修飾的方式表現，但仍要注意人物的情緒變化。

1 紀慧玲：《凍水牡丹廖瓊枝》（臺北縣：印刻文學，2009 年），頁 280。

場景 ─ 草厝，機房、神明廳

人物 ─ 王春娥、陳氏、小孩、薛義、薛保

　　　　△王春娥出台。

王春娥　①【都馬雜碎調】

　　　　自古道不由人該由天，命中好穤看落土時，

　　　　自嘆我落土歹八字，父母雙亡，流落薛家為婢，

　　　　論婚姻又非正室，卻也是作人細姨，

　　　　雖是為偏不為正，也是訂為夫妻名，

　　　　夫妻情深難捨，就不管是正偏俗好穤名聲。

　　　　願夫妻白頭到老，只怪命運做對頭，

　　　　忽然間，天降大禍來到，

　　　　無端彼个張賊帶兵欲來掠君去殺[2]頭，

　　　　二[3]位姊姊放君逃走，結果也是難逃虎口，

　　　　忠義的老薛保，去將君收屍運回阮兜，

　　　　就此家道中落，二位姊姊改嫁捨親囝，

　　　　放下薛義由我來晟[4]，為了生計不分日夜，我不惜辛勞，

　　　　〔轉南管尾〕但願養囝來日金榜題名。

　　　　△春娥坐下來做針線。陳氏帶小孩出台。

[2] 殺：〔sat4〕，使喪失生命。

[3] 二：〔ji7〕。

[4] 晟：〔tshiann5〕，教導、養育。

① 這段【都馬雜碎調】是三娘的自報家門，將自幼在薛家為婢，到現在獨力撫養薛義的經歷娓娓道來。前面先以中板敘述，唱到「去將君收屍運回阮兜」情緒轉悲，速度轉慢，唱到「二位姊姊改嫁捨親囝」又是一個情緒轉折，速度加快。

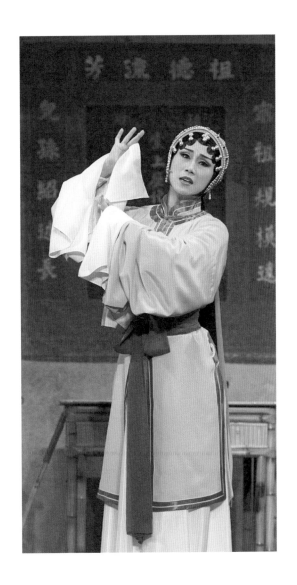

陳　氏　哎喲，說到彼个薛義，真正欲共我氣死。

【硞仔板】
妾身愈想愈生氣，春娥個[5]薛義，老爸早死欠教示，蹛學堂歹規矩，閣毋讀書，食我的囝是真正夠，提石頭共伊擎[6]一下血水漰漰[7]流，炁[8]囝來去共春娥投[9]，三步行，兩步走，行來到春娥的門跤口，趕緊入內頭，入內頭。

陳　氏　行。春娥啊。
　　　　△陳氏母子入，春娥起身相迎。

王春娥　陳大嫂請坐。

陳　氏　免啦！免客氣啦！

王春娥　請問陳大嫂，罕行到寒舍來，有何貴事？

陳　氏　無事不登三寶殿，你看……
　　　　△陳氏把小孩帶過來給春娥看。

王春娥　哎呀！你的頭哪會受傷呢？

小　孩　恁薛義拍我啦。

王春娥　伊怎會拍你？

小　孩　先生講伊有代誌欲出去一下，叫阮著愛好好讀冊，先生一出門，薛義就叫阮佮[10]伊耍掩咯雞[11]，我毋肯，伊就罵我是戀書呆，我就足受氣佮伊相罵，伊就提石頭……共我擎啦！〔一介〕[12]

陳　氏　乖……阿娘毋甘啦。
　　　　△春娥一時慌亂，想起桌上有餅乾，趕緊拿給小孩，試圖化解尷尬。

王春娥　這餅予你食。

[5] 個：〔in1〕，第三人稱所有格。

[6] 擎：〔khian1〕，投擲、扔。

[7] 漰漰：〔tshap8-tshap8〕，流個不停。

[8] 炁：〔tshua7〕，帶。

[9] 投：〔tau5〕，告狀。

[10] 佮：〔kah4〕，和、及、與、跟。

[11] 掩咯雞：〔am1-kok8-ke1〕，捉迷藏。

[12] 介：歌仔戲中鑼鼓點的通稱。又有稱「介頭」、「鼓介」者，如「大介」、「小介」等。

△小孩接過餅，哭聲停，走到一旁。

陳　氏　枵鬼。

王春娥　陳大嫂，實在真對不住。

陳　氏　春娥，你仁慈替人晟囝，這庄內逐家攏嘛知影你真疼薛義，猶毋過囡仔若是毋著，嘛是愛教示；伊無老爸，所有的責任攏歸在你一个，你看伊，遮爾 [13] 細漢就敢共人拍甲流血流滴，抑若大漢毋著夯刀刣人。〔介〕這俗語咧講「竹仔若欲雕著愛趁茈 [14]，魚若欲食愛趁青」，你這陣若毋雕，大漢你就雕袂彎，你就定定操煩喔！

王春娥　多謝陳大嫂教導，等薛義若轉來我一定好好共伊教訓。只是今日將令郎拍傷，我毋知欲按怎向你賠罪才好。

陳　氏　你……免啦！大家攏嘛好厝邊，我只是來共你講一下，叫伊後擺莫閣拍我的囝就好，伊若是閣拍我的囝，我就毋放伊煞。

王春娥　曉得。

陳　氏　行！來轉。
　　　　△陳氏牽小孩出去。

王春娥　奉送。

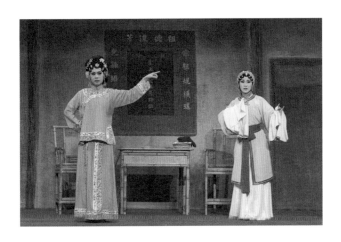

[13] 遮爾：〔tsiah1-ni7〕，多麼、這麼。
[14] 茈：〔tsinn2〕，幼、嫩，未成熟的。

陳　氏　哼！

②△陳氏母子下台。春娥出門，看單爿，看著兩人離去的背影，再入內。

【七字調】

如今才知孽子不守規，伊在學堂亂作為，

越思越想越慚愧，難收怒容等团回歸。

△春娥坐下。
△薛義出台。

薛　義　【七字調】

③我冤家拍贏真歡喜，趕回食飯可充飢，

△薛義正要踏進家門，看到春娥臉色不好。

看著三娘面變變，害我心內帶驚疑。

△薛義提書掩面想走進去，被春娥發現。

王春娥　薛義！

△薛義嚇得摔一跤，爬起來。

薛　義　三娘仔，我轉來矣。

王春娥　你今仔日佇學堂有好好讀冊無？

④△薛義假笑。

薛　義　有啊有啊！先生講我記持[15]上好，上勢[16]讀書，閣上乖喔。

王春娥　是真的？

薛　義　是真的啦！你若毋信，會用得去問先生啊！

王春娥　嗯！真好。

△薛義想偷偷溜走。

等一下！你欲去佗位？

薛　義　我欲來去食飯。

王春娥　你先將先生教你的讀予我聽，才去食。

薛　義　這……

王春娥　怎樣？

[15] 記持：〔ki3-ti5〕，記憶、記性。

[16] 勢：〔gau5〕，擅長於做某事。

②「看雙爿」是戲曲常用的身段套路，多用於緊急或危難的時候。這裡春娥只看了單爿，看著陳氏母子離去的背影，在這個身段裡要表達出春娥的生氣、焦躁，與不安。

③ 薛義並不是很在意將同學打傷一事，他想的是「我打贏了真開心」，所以當他看到三娘臉色不對時，並沒有立即想到可能是有人來告狀。提書掩面的動作表現了小孩子單純的心思：「只要我沒看到你，你就看不到我了。」

④ 薛義從這裡開始撒謊。三娘問「你今仔日佇學堂有好好讀冊無？」薛義要快接「有啊！」但講到「閣上乖喔」時，偷偷看了三娘一眼，對到三娘的眼神，立刻轉回來。春娥認真地看著薛義問「是真的？」，聽到薛義回答「是真的啦！你若毋信，會用得去問先生啊！」，深吸一口氣，說「嗯！真好。」，想著接下來該說什麼。隨即春娥發現薛義想偷溜，先是「等一下！」喝斥薛義，接著說「你欲去佗位？」時，又將情緒壓抑下來。薛義是個孩子，雖然理直氣壯地撒謊，但他沒有過多的掩飾，從眼神洩漏自己的心虛。春娥雖然生氣，但沒有立即爆發，而是幾度壓抑，凸顯她沉穩的性格。

（可參考光碟第 1 片 00:54:31~00:55:03）

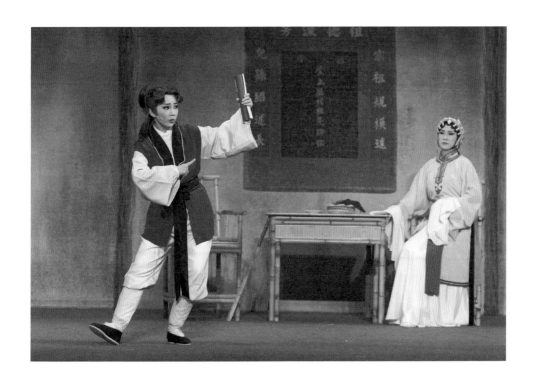

薛　義　好啦！
　　　　△薛義無奈拿起書來，春娥把書拿走。
王春娥　袂用得看書，越唸。
薛　義　⑤我無看冊會袂記得。
王春娥　你毋是講先生講你記持上好，勢讀書，又閣上乖？
薛　義　這……
王春娥　怎樣？
薛　義　好啦……
王春娥　好就緊唸來！
薛　義　喔……

　　　　【雜唸仔】
　　　　三娘叫我愛背書，我心慌意亂頭殼筊，
　　　　心急想無甲半句。
王春娥　你毋唸咧想啥物心事？
薛　義　無啦！
王春娥　無就緊唸來。
薛　義　喔……
　　　　我欲唸「上大人空……空……空一枝」。
王春娥　⑥是上大人孔乙己。
薛　義　喔！
　　　　是上大人孔乙己，「喝……喝……喝三聲走袂離」。
王春娥　⑦講啥物！是化三千七十士。
薛　義　喔！是化三千七十士，你……你……
王春娥　爾小生八九子。
　　　　△薛義看到田嬰。

⑤「我無看冊會袂記得。」要接得快，薛義一時沒有想到和前面撒的謊「先生講我記持上好」衝突了，所以很直覺地回了這句話，講完後對到三娘的眼神又縮回去。

⑥ 春娥糾正薛義「上大人孔乙己」，薛義回答「喔！」是「喔，原來是這樣。」的意思，沒有生氣的情緒，反而有點開心得到解答。

⑦ 春娥第一句「講啥物！」是嚴厲的，但隨即又讓情緒冷靜下來，並順口提點，沒有特別注意薛義。結果再回頭卻發現薛義不認真，情緒才終於爆發。

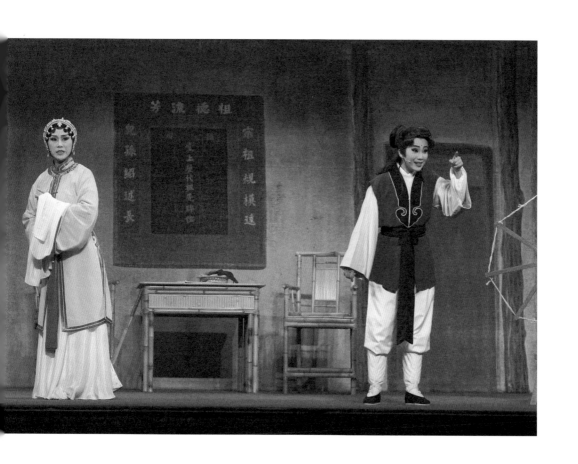

薛　義　咦！田嬰[17]！

　　　　　豬牢[18]邊咧掠豬母。

　　　　　哈哈哈，掠到了！

　　　　　△抓田嬰。

王春娥：薛義！薛義！薛義！

　　　　　△薛義驚，回頭看到春娥生氣，想逃出去。春娥一氣之下把
　　　　　薛義拉回來，打了一巴掌。

　　　　　【藏調仔】

　　　　　開言就罵小畜性，竟然放蕩毋讀書，

　　　　　你在學堂不守規矩，大膽敢將同學欺，

　　　　　小畜性，你歹規矩，翻身竹栻就夯起，

　　　　　咿……小畜性。

　　　　　△春娥打薛義，薛義抓住竹栻。

薛　義　【講四句】

　　　　　喙開就是叫讀冊，你免虎貓管豹家，

　　　　　講著讀冊我上慼[19]，我欲來去拍球掩咯雞。

王春娥　【七字調】

　　　　　玉若不琢不成器，樹欲成形愛雕枝，

　　　　　人若不學不知義，我這陣仔若無教就來日遲。

　　　　　△春娥要再打薛義，薛義抓住竹栻，推開春娥。

薛　義　�[20]目降[21]喙嘟嘟，你免管我毋讀書。

王春娥　我是望你來日長大能出仕。

薛　義　⑧你戴菩薩的面具假仁慈。

王春娥　你這個囡仔！

　　　　　△春娥大發雷霆，再打薛義。

薛　義　足疼！莫閣拍矣啦！

[17] 田嬰：〔tshan5-inn1〕，蜻蜓。

[18] 豬牢：〔ti1-tiau5〕，豬圈。

[19] 慼：〔tsheh4〕，怨恨、討厭。

[20] 跐：〔tsam3〕，踹、跥，用力踢或踏。

[21] 降：〔kang3〕，生氣地瞪人。

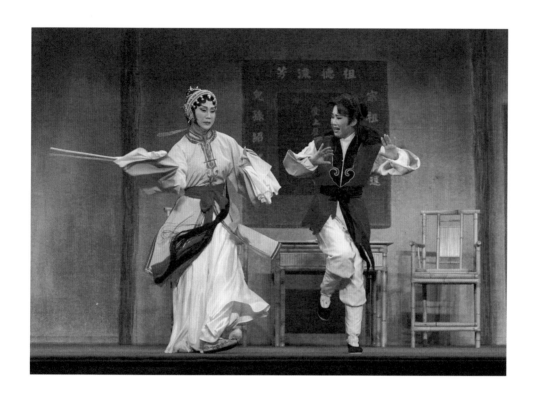

⑧起初春娥因為薛義打架、說謊、不認真而生氣,雖然生氣,卻還試著他講道理,但薛義一句「你戴菩薩的面具假仁慈」徹底激怒了她。在這句之後有一小段空白,春娥在這段空白裡要讓觀眾看到她仍試著隱忍,但真的忍不下了,才說出「你這個囡仔!」再打薛義。

（可參考光碟第 1 片 00:58:44~00:59:11）

△薛義搶過竹梳丟到一邊。

薛　義　【快板七字調】

　　　　被拍懊惱罵出聲，你也毋是我的親娘，
　　　　別人的骨肉你拍袂痛，你免罵甲遐好聽。

王春娥　我雖非你親娘親，卻是將你當作血脈根，
　　　　日夜紡紗佮織絹[22]，勞苦為要養你成人。

薛　義　你花言巧語毋免講遐濟，阮爹娶你才敗家，
　　　　是你煞死阮老爸，你這个敗家查某白跤蹄[23]。

王春娥　⑨【慢板七字調】

　　　　伊句句的言語利如刀，聲聲如箭穿我心槽，

薛　義　阿爹，阿娘！

王春娥　枉我為伊咧受苦，真是白費我苦勞。

薛　義　你袂見笑、袂見笑，共我欺負閣咧哭，你拍人喝救人，你袂
　　　　生袂孵，拍囝師父，阮兜免你蹛，你出去，你出去啦！〔介〕
　　　　△春娥抓狂。

王春娥：⑩【七字搖板】

　　　　伊狂言逼人氣沖天，〔轉快板〕我手夯繡剪欲斷布機，
　　　　⑪△春娥拿剪刀斷絹，薛義驚。
　　　　畜牲你真真逆天理，我再蹛薛家白費時。

　　　　△春娥摔剪刀，薛義嚇得躲到桌子底下哭。
　　　　⑫△春娥欲離開，同一個鼓介中，薛保出台、走近春娥，兩
　　　　人對看，轉半圈，春娥哭著下台。

薛　保　主母！主母！
　　　　△薛保入廳內。
　　　　小主人……

薛　義　院公，三娘仔拍我啦！

薛　保　毋通哭，來來來，到底是發生啥物代誌，三娘哪會遮爾
　　　　受氣啊？

[22] 絹：〔kin3〕，質地薄而堅韌的絲織品。
[23] 白跤蹄：〔peh8-kha1-te5〕，倒楣鬼、掃把星。

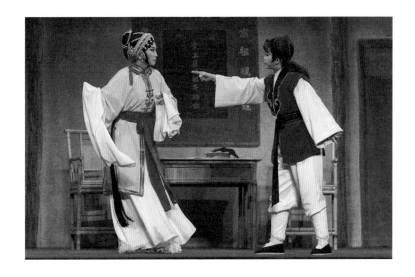

⑨【慢板七字調】一段，春娥和薛義是各自獨立的表演空間。春娥唱的是自己的內心獨白，起初她還願意跟薛義講道理，但薛義回話越來越傷人，春娥逐漸從生氣轉為失望。當她面對薛義時是生氣的，回到自己內心時則是心痛的，這段【慢板七字調】表現的就是她內在的那一面，唱完才又回到現實和薛義的衝突裡。薛義在這一段沒有特別注意春娥，一開始他還未從氣憤當中平復，接著發現剛才被打的地方開始痛了，心裡覺得委屈，以近乎撒野的方式哭喊「阿爹、阿娘！」然後看看被打的地方，想起「你剛剛竟然那樣子打我、罵我」又回到生氣的情緒。

⑩ 廖瓊枝經常用緊打慢唱的【七字搖板】及高亢的韻口處理生氣到極點的情緒。《王寶釧・三擊掌》父女吵架時，王允「伊句句言語硬如釘」也是類似的處理方式。

⑪ 薛義沒辦法理解三娘為什麼這麼生氣，雖然前面氣焰很高，但看到三娘拿出剪刀又弄壞織布機，心裡仍然非常害怕，還稍微試圖復原織布機。

⑫ 薛保看到春娥，先是愣住，接著邊走邊注意春娥，心想到底發生了什麼事情？薛保是唯一了解春娥一路艱辛的人，當春娥看到薛保疑問的眼神，內心的委屈在剎那間湧現。在春娥和薛保對視的半圈裡，她要表現出這種想哭又不能哭，哽在喉頭的情感。一直忍到最後，沒辦法再忍了，才終於哭出聲跑下台。

（可參考光碟第 1 片 01:04:20~01:04:45）

薛　義　我學堂讀冊轉來欲食飯，三娘仔毋予我食，閣夯竹梳拍我，共我拍甲一稜一稜，強強欲流血出來矣啦！

薛　保　院公毋甘，院公惜，毋通哭。這个三娘母是無講理的人，一定是你有佗位做毋著，伊才會拍你；你老實對院公講，到底代誌是按怎發生的？
　　　　△薛義不講。
　　　　你若毋講，院公以後就無欲疼你囉！

薛　義　院公啊！好啦！我講啦！

薛　保　緊講！

薛　義　⑬我佇學堂毋讀冊，欲招同學掩咯雞，伊毋肯，我就佮伊起冤家，提石頭共伊擊一下，血流足濟。轉來三娘仔叫我愛背冊，我唸袂會，三娘仔共我拍甲強強欲遛皮，（愈講愈緊）我受氣，就罵伊白跤蹄、敗家、煞死阮老爸，伊毋是我的親娘，戴菩薩的面具假仁慈，袂生袂孵，拍囝師父，叫伊毋免踮阮厝，我共伊趕出去矣。
　　　　△薛義愈講愈緊，最後跳上桌子。院公聽得發抖。

薛　保　⑭哎呀！小主人啊！

【都馬調】
你毋知世事是穩抑是好，卻毋知事尾會發生如何，
小主人啊，你細聽我分訴，三娘對你有極大的功勞。
大娘二娘太絕情，只顧自己貪虛榮，
無念母囝是天性，忍心放你孤零零。
三娘仁慈令人欽敬，靈前立誓慰亡靈，
負起養你的責任，決心守節將你來養成。
伊日夜織絹是為你受苦，伊教訓你是為你前途，
你怎可有恩不知圖報，反卻出言如利刀。
你罵三娘是逆天理，三娘疼你勝過親生，
伊若感心[24]來做伊去，
小主人啊，

24 感心：〔tsheh4-sim1〕，因怨恨而傷心、絕望。

⑬ 薛義一開始先稍微緩和情緒，講到「轉來三娘仔叫我愛背冊」開始有點委屈，從「我受氣」一句開始轉換情緒，越講越快，最後跳上桌子，囂張的樣子讓薛保非常緊張。這一大段念白須注意咬字清晰度、節奏變化和氣息的調整。尤其到後面越講越快，要找適當時機偷氣，不能有任何一點停頓。

（可參考光碟第 1 片 01:06:18~01:06:58）

⑭ 薛保唱前幾句時，薛義還聽不太進去，心想「不要再跟我講這些，我不想聽」。聽到「忍心放你孤零零」時，心想「對，真的放我一個孤零零的」。到「負起養你的責任」時，開始疑惑「負起對我的責任？」，走下桌子。當院公責備「你怎可有恩不知圖報，反卻出言如利刀」，薛義緊張地搖搖手，表示「我沒有，我不是故意的」。到最後「伊若感心來做伊去，小主人啊，你就成為無依的孤兒。」，又搖搖手、搖搖頭，意思是「不可以、不可以，三娘不要走……」。

（可參考光碟第 1 片 01:06:59~01:09:48）

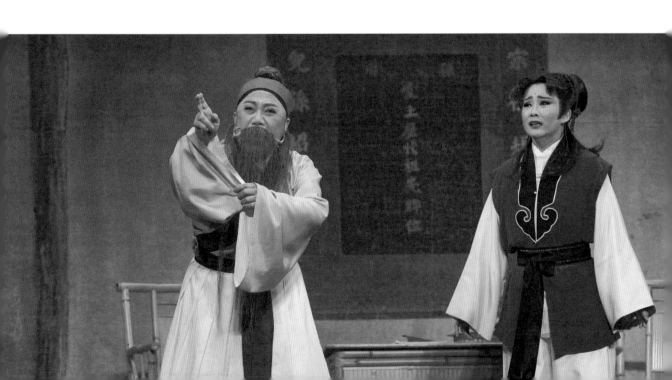

你就成為無依的孤兒。

△薛保一邊唱，薛義的表情順著歌詞變化。

薛　義　三娘啊！

【愛姑調】

細聽院公訴一番，才知我應話太極端，

院公！欲按怎啦！

言出已難收回轉，

院公！

哀求院公替我周全。

薛　保　院公替你去求情是可以，但是是你忤逆三娘，應該要你親身去向伊賠罪才著。

薛　義　我毋敢去，我若是閣去三娘仔會閣拍我啦。

薛　保　人做錯，應該愛勇敢接受人的訓示才著。

薛　義　院公！我愛你替我去講就好。

薛　保　你若毋去，院公以後嘛毋欲管你，我看我衫褲款款咧做我轉來去。

△薛保欲走，薛義拉著他。

薛　義　院公！好啦！我去啦！猶毋過我毋知欲怎樣對三娘仔講？

薛　保　這……來！

△薛保拿竹梳。

你著將這支竹梳夯在頭殼頂，跪在三娘的面前，講：「三娘啊！三娘，人講芷瓜無瓤[25]，芷鳥淺腹腸，請你原諒我一時差錯，薛義細漢，需要三娘教示，更加需要三娘的晟持，請你將竹梳重重夯起，輕輕拍落去，拍在囝身，疼在娘心。」

薛　義　哈哈……院公啊！你真勢做戲！

薛　保　哎呀！我這是咧教你。

薛　義　喔……

[25] 瓤：〔nng5〕，瓜果類中心可食的部分。

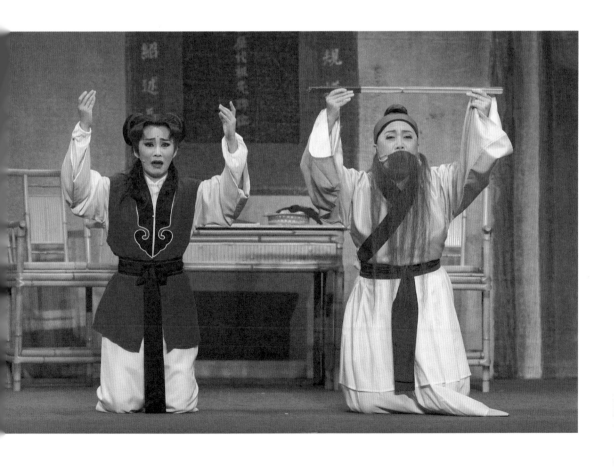

薛　保	來！竹梠夯咧，綴院公來去向三娘賠罪。
薛　義	好。
薛　保	行！

△兩人下台。

△轉場。

△〔急急風〕[26]，春娥出台，入廳堂。

王春娥　子羅……〔介〕

△春娥跳跪，跪蹉[27]至薛子羅神主牌前。

【望月詞】

夫君啊，當初靈前發誓言，

子羅！

欲養薛義伊成年，

雖知世事淡涼多變，我苦啊！我再受苦也枉然，也枉然。

子羅！我本要代你撫養薛義長大成人，誰知孽子不受我教訓，狂言相欺，句句傷人，使我無法忍受，我已看破紅塵世俗，欲離開薛家，最後一次……（馬上接唱）

⑮【無頭七字調】

來點香佮君你相辭，事變如此我無疑[28]，

請你原諒我無守情義，我欲看破出家削髮為尼。

⑯△春娥依依難捨環顧四周。

王春娥　子羅……〔亂介〕[29] 罷了。

△春娥正要下台，院公牽薛義出台，薛義拉住春娥，三進三退。薛義跳跪，拉住春娥水袖跪蹉，春娥踮步，薛保甩髯口。

26 急急風：戲曲鑼鼓術語。常用於急行、武打等匆促、緊張的場景。

27 跪蹉：戲曲身段術語。雙膝跪地，向前或左右行進。

28 疑，疑誤：〔gi5-goo7〕，料想。

29 亂介：戲曲鑼鼓術語。又稱「亂錘」，常用於人物焦急、慌亂、憤怒的情境。

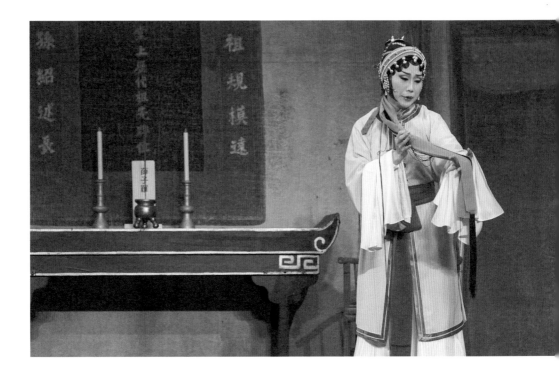

⑮ 春娥說完「最後一次」之後，接唱沒有前奏的【無頭七字調】。「口白連唱」是廖瓊枝在內臺時期，從前輩演員身上觀察到的表現方式，後來也成為自己的表演特色，常用於表達哀傷的情緒。廖瓊枝認為，演員不只唱的時候牽動情緒，唸白當中也要能感動人。在沒有前奏的情況下，更考驗演員的音感。最後一句「我欲看破出家削髮為尼」，春娥會將「後隨（後方垂髮）」拉到面前，看著頭髮。

⑯ 廖瓊枝強調這裡要走得慢。春娥一邊環顧周遭，一邊回顧在這裡的種種回憶，走一圈之後，正好面對薛子羅的神主牌。

薛　義　三娘！三娘啊！三娘啊！

【慢板七字調】

叫聲三娘放聲吼[30]，雙跤跪落土跤兜，

三娘啊！

△薛義拉住春娥。

求你原諒囝不孝，哀求三娘你予我留。

△春娥把手抽回。

王春娥　⑰【快板七字調】

你莫再跪莫再求，我自作多情到此收，

我無責任再為你守，你也應該得自由。

薛　義　院公！

薛　保　主母啊……

【都馬調】

我一向最欽佩主母你，欽佩你為人謙虛，

欽佩你守禮儀，又不自私自利，

願為人捨己，又能刻苦耐勞心不移；

你是有守婦道的貞節女，願空負青春撫養可憐兒。

如今你欲放阮離去，難道你忍心放阮一老一少相依？

王春娥　⑱萬般無奈流雙淚，內心宛如萬針搣[31]，

院公啊，是我的希望已破碎，

我並非紅杏欲出牆圍，也非是貪圖富貴，

也毋是難忍苦楚欲離開，

是我以往的犧牲白費，一片的真情無所歸。

薛　保　既然非是難刻苦，就請你留下再操勞，

原諒小主人的過錯，凡事看念我老奴。

王春娥　並非我春娥不留情，是伊不容我立足在伊的家庭，

我已難忍伊的任性，伊也無需要我養成。

[30] 吼：〔hau2〕，哭泣。通常指哭出聲音來。

[31] 搣：〔ui1〕，以針狀物刺、戳。

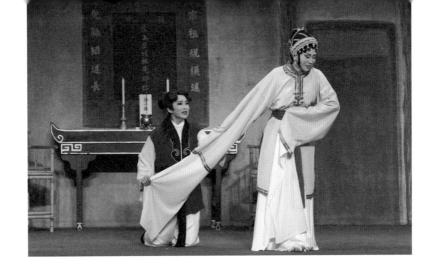

⑰春娥在「我自作多情到此收」和「你也應該得自由」兩度逼近薛義,薛義很直覺地靠近薛保尋求庇護。這裡用走位表現春娥的激動和薛義的害怕。

（可參考光碟第 1 片 01:24:05~01:24:30）

⑱春娥聽到「難道你忍心要放阮一老一少相依」,才稍微冷靜下來,把心裡的話說出來。但是聽到薛保唱到「原諒小主人的過錯」,想到薛義,又不禁生氣,節奏轉快,「並非我春娥不留情,是伊不容我立足在伊的家庭,我已難忍伊的任性,伊也無需要我養成。」又逼近薛義。這四句表面上是和薛保對話,實際上是唱給薛義聽。

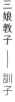

薛 保	以往之事你莫追究，往事放放落海洋，
	求主母再將伊教養。
	△薛保看春娥無回心之意。
	抑無我老薛保，雙跤跪落去向你求。
	△薛保跪，春娥急跪下。
王春娥	院公不可，你如此我受當不起。
薛 保	我求你原諒伊。
王春娥	我……
薛 保	主母啊！你若無看念我老歲仔的面，無你嘛帶念主人生前待你不錯，留下來再教養伊薛義，來日長成可以為父平冤報仇，你若就此離去，小主人無人督導，就不能成器，主母啊，你敢忍心看薛家永無天日？
王春娥	我……
薛 保	好啦！聽我老歲仔[32]的苦勸，來來來！遮[33]坐。
	△薛保暗示薛義將竹栩舉起，薛義將竹栩舉在頭上。
薛 義	⑲三娘啊！千不是萬不是，是孩兒不是，請你可憐我老爸死，老母做伊去，你若毋管我欲做你去，我會枵枵死啦。三娘啊！我已經知影我毋著矣！孩兒頭戴竹栩一支，請你重重夯起，輕輕拍落去，拍在囝身，疼在娘心。
	△春娥沒有回應，薛保暗示薛義再繼續說下去。
薛 義	三娘啊！請你閣共我教示。
薛 保	著啦，囡仔毋著就儘管共伊教示。
薛 義	三娘啊！我會恬恬[34]予你拍，袂閣共你搶竹栩矣啦！
	⑳△春娥咬牙，舉起竹栩，打在地板上。

[32] 老歲仔：〔lau7-hue3-a2〕，指稱年長者的說法，通常帶有輕蔑的意味。

[33] 遮：〔tsia1〕，這、這裡。

[34] 恬：〔tiam7〕，沉靜、無聲。

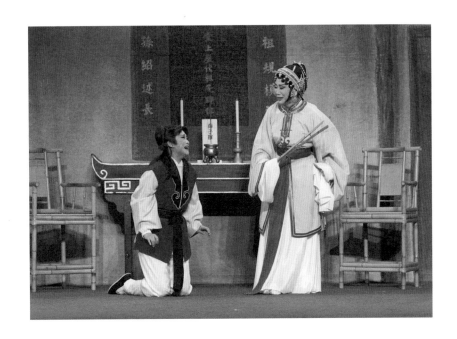

⑲ 這段雖然是薛義模仿薛保教給他的說詞,但是此時他是真心的,真心乞求原諒,也真心害怕失去三娘。

⑳ 春娥聽到「三娘啊!我會恬恬予你拍,袂閣共你搶竹梐矣啦!」之後有一小段空白。春娥聽到薛義真心認錯,其實已經心軟,但情緒沒辦法一下子說收就收。在這一小段空白裡,春娥既生氣、又心疼、既想打、又不忍心,各種複雜的情緒糾結在一起,最後終於忍不住舉起竹梐,把氣出在打地板的一剎那。接著春娥帶著哭腔問「你以後欲閣佮人冤家毋?」薛義也是哭著回答「我毋敢矣啦!」這裡三娘的訓話要帶著哭腔,以表現此時複雜的情緒。

(可參考光碟第 1 片 01:31:18~01:31:57)

王春娥　你以後欲閣佮人冤家毋？

薛　義　我毋敢矣啦！

王春娥　你欲好好讀書無？

薛　義　我會好好讀書，袂予三娘仔你失望矣啦！

　　　　△春娥心酸，將竹梍放下，慢慢走近薛義看傷痕。

王春娥　三娘方才拍你，會疼袂？

薛　義　袂疼。

王春娥　我一个心肝囝……

薛　義　三娘……

　　　　△春娥抱住薛義，兩人痛哭，薛保也在一旁哭。

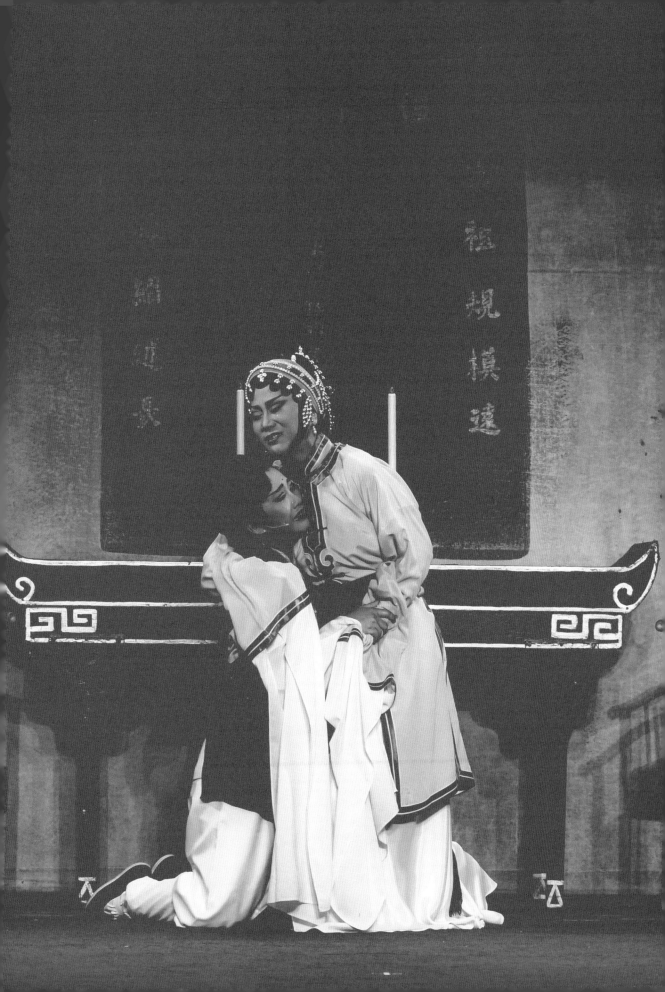

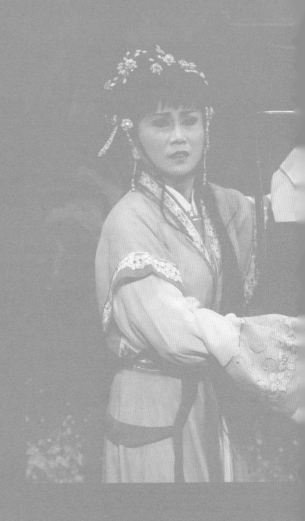

參

宋宮秘史

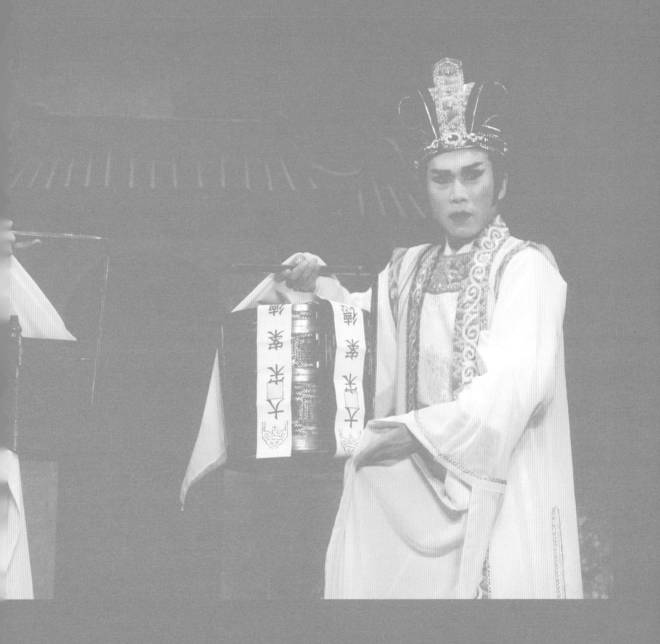

九曲橋

【錦什調】、【巫山風雲】、【新風瀟瀟】、【雜唸仔】、【七字白】
【七字調】、【望月詞】

宋宮秘史 —— 九曲橋

　　《宋宮秘史》，或稱《狸貓換太子》，為歌仔戲常演劇目。1920年代，上海京班在時值日治時期的臺灣帶起了《狸貓換太子》的演出熱潮，不僅上海京班、福州戲班來臺必定貼演此戲，臺灣本地九甲戲班、京班、客家戲班、歌仔戲班也紛紛移植上演。[1] 直到現在，狸貓換太子的故事仍在戲曲舞臺上常演不輟。因此，歷來演出版本眾多，有些以李妃為主線，有些則以宮女寇珠為核心。廖瓊枝在內臺班「龍霄鳳」時期，曾演出李妃，也曾飾演寇珠。當時《宋宮秘史》每次演期十天，情節含括包公、狄青、宮廷（宋仁宗）三路戲。2013 年薪傳歌仔戲劇團首演《宋宮秘史》，廖瓊枝考慮到寇珠有較多做工戲，故選擇以寇珠為主角。頭場〈會國母〉以倒敘方式，由寇珠魂向李妃訴說癸未年狸貓換太子之事，並引導包公會見李妃，時空轉入癸未年間，故事也隨之在舞台上展開。除〈會國母〉外，寇珠在本劇中之重點場次還有〈九曲橋〉及〈審寇珠〉等。

〈九曲橋〉一折，述劉妃命寇珠將李妃所生之小太子丟棄九曲橋下，寇珠雖不忍，但又無計可施。正當寇珠猶疑不定之時，恰逢奉旨送壽禮至南清宮的陳琳經過。陳琳見寇珠神色慌亂，追問之下，得知太子被調包之事。兩人經過一番商議，決定將小太子換至祝壽禮品之粧盒內，由陳琳暗渡至南清宮八賢王處。表演上，本折有許多與鑼鼓緊密配合的身段，以此營造緊張的氛圍。而從陳琳起疑到真相大白的過程裡，尤須注意演出節奏的掌握。此外，雖然一般宮女較常採用花旦的表演方式，但本劇的寇珠在表演上更接近苦旦。全本演出時，本折還會有幾位土地公出場，表示冥冥中幫助寇珠、陳琳保護幼主平安。因土地公不影響本折演出之完整性，故本次錄製刪去土地公。

1 徐亞湘：〈劇場本事 就是愛看《狸貓換太子》〉，《人間福報》2013 年 12 月 20 日。

場景 ── 御花園

人物 ── 寇珠、陳琳

宋真宗　（內白）傳旨下去，玉宸宮李宸妃生產妖怪，敗壞國體，將
　　　　伊打入冷宮。
　　　　△寇珠提粧盒出台。

寇　珠　【錦仜·調】
　　　　五更響過天漸明，提心吊膽輕步行，
　　　　欲表丹心救主命，心亂如麻無計生。

　　　　△寇珠兩度要將太子丟落橋下，又猶豫收回。第三次下定
　　　　決心，跺腳，太子正好哭了起來。寇珠嚇一跳，放下
　　　　粧盒，跳跪，跪蹉[2]至粧盒邊，左顧右盼後打開粧盒，抱起
　　　　太子哭。
　　　　小千歲啊……

　　　　【巫山風雲】
　　　　你生在皇家得衣錦，卻含眼未開大禍臨，
　　　　被迫害你我不忍，難捨千歲淚淋淋。

陳　琳　（內白）走啊！
　　　　△寇珠聽到聲音，嚇一跳，急抱太子下台。
　　　　△陳琳提粧盒出台。

　　　　【新風瀟瀟】
　　　　奉旨離開金殿上，速速趕往南清宮，
　　　　御園的美景無心賞，怕誤時刻罪難容。

[2] 跪蹉：戲曲身段術語。雙膝跪地，向前或左右行進。

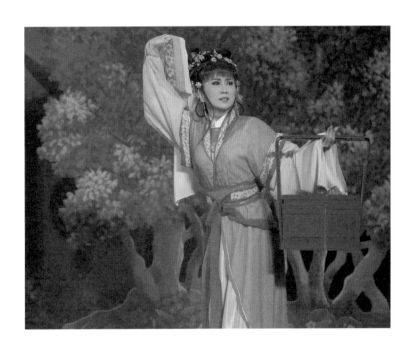

【七字調頭雜唸仔】

①**我帶蜜桃糕品欲去南清宮**〔轉雜唸仔〕，

在御園聽見有人咧悲傷，

△陳琳往下場門方向張望。

觀看花下有異象，

待吾近前看端詳。

吒，何人在花架下，快出來見咱家陳琳。

②△寇珠出台。

寇　珠　寇珠見過陳公公。

陳　琳　原來是寇宮女，我問你，你在花架下做啥物？

寇　珠　這⋯⋯我在樹蔭下歇涼。

　　　　△寇珠回頭，和陳琳對到眼。

陳　琳　哎呀⋯⋯

③【雜唸仔】

看你面中帶驚疑，有何事說出我見知。

△寇珠欲言又止。

寇　珠　**若將實情來講起，猶恐你洩漏我的根機。**

陳　琳　**請你放心說端詳，我若洩漏你的善機天不容。**

寇　珠　**人難貌相海水難斗量，**

　　　　〔轉七字調尾〕

我該將宋宮秘密藏心中。

△太子哭，陳琳要去花下查看，寇珠阻擋，陳琳撥開寇珠，下台提粧盒出來。

寇　珠　公公不可⋯⋯公公不可⋯⋯公公⋯⋯

△寇珠上前阻止，被陳琳推開。陳琳打開粧盒看，一驚，跌坐在地，同時寇珠翻身、跪下、坐倒[3]。

[3] 此處寇珠翻身後亦可做跳盤坐。

① 寇珠在「南清宮」之後的過奏裡發出啜泣聲（幕後），陳琳聽到哭聲，察覺有異，在「咧悲傷」之後的過奏裡往下場門方向張望、尋找，才發現花架下有異狀。

② 廖瓊枝要求寇珠出台時，要做出撥開樹叢的動作，表示她原來躲在花架底下。寇珠出台後，小心翼翼地「參見陳公公」，眼神不敢與陳琳交會。陳琳問「你在花架下做什麼？」，寇珠裝出笑臉回答「在樹蔭下歇涼」，說完回頭和陳琳對到眼，隨即躲開視線。躲開的剎那流露了她的不安，使陳琳察覺到不對勁。

（可參考光碟第 2 片 00:07:35~00:08:07）

③ 這段【雜唸仔】前幾句都是兩人的對話，最後一句轉【七字調尾】的「我該將宋宮秘密藏心中」才回到寇珠的獨白。

陳　琳　④寇珠，寇珠！〔叫介〕⁴ 原來寇珠你犯宮規，私生嬰兒。
　　　　△陳琳打寇珠一巴掌。
　　　　行，佮我來去見劉娘娘。
　　　　△陳琳拉起寇珠要走。

寇　珠　且慢！陳公公，這个嬰兒並非我所生。

陳　琳　若無這个嬰兒是對叨位來？

寇　珠　伊是……

陳　琳　伊是何人？

寇　珠　伊……

陳　琳　伊是何人所生？

寇　珠　伊……
　　　　△寇珠看無人來。

寇　珠　伊是李娘娘所生的太子。〔一介〕

陳　琳　住口，五更早朝見聖上之時，聞說李娘娘生下妖物，犯罪
　　　　打入冷宮，怎說是李娘娘所生！

寇　珠　陳公公……
　　　　△寇珠跪下。

【七字白】
因為羅帕題詩表分明，若先生龍封正宮，
劉妃為奪權計策用，李妃蒙羞此罪名。

　　　　△以下對話到陳琳唱【中板七字白】之前，都襯在〔落弄〕⁵
　　　　之中。

陳　琳　此話當真！

寇　珠　千真萬實。

⁴ 叫介：戲曲鑼鼓術語。又稱「叫頭」，用於人物激動呼喊的時候。
⁵ 落弄：戲曲音樂術語。指無限反覆的樂段或樂句。

④ 寇珠在〔叫介〕中要先收水袖，陳琳責罵時頭轉向一邊，用手阻擋，陳琳打過來的時候才能打在寇珠手上，一連串的動作要有連貫性。

（可參考光碟第 2 片 00:09:43~00:09:55）

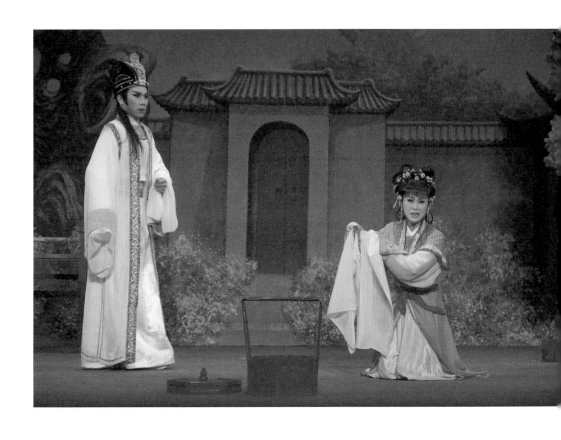

陳　琳　待我觀來！

寇　珠　公公，請看。

　　　　△兩人出水 [6]，寇珠跳跪、跪蹉，陳琳蹉步 [7]，跪下抱起
　　　　太子，寇珠看看兩邊，放心之後才跌坐一旁。

陳　琳　小千歲⋯⋯

【中板七字白】

一國的太子身尊貴，權勢害你咧受虧，

⑤我忠心護主欲佮劉妃伊做對，

〔轉快板〕

抱太子上殿扳倒劉妃。〔介〕

寇　珠　且慢⋯⋯

【快板七字白】

伊謊言萬歲句句複 [8]，[9] 劉妃受寵是心狼毒，

你若打蛇無死會反頭惡，反咬你一口就罪連九族。

陳　琳　若按呢，太子你要如何處理？

寇　珠　這⋯⋯我⋯⋯

　　　　△兩人一時無計可施，正當心亂之時，寇珠看見陳琳帶的
　　　　粧盒。

寇　珠　陳公公，彼是啥物？

陳　琳　是蜜桃糕品。

寇　珠　要送往哪裡？

陳　琳　送往南清宮向八賢王祝壽。

[6] 雙出水：戲曲舞台調度術語。指兩人同時向台前方向外走一小圈回到原位。

[7] 蹉步：戲曲身段術語。以馬步向左或向右前進，常用於表現人物緊張、恐慌，以致
手忙腳亂的神態。

[8] 複：〔hok8〕，重複、附和之意。

[9] 伊謊言萬歲句句複：意指不管劉妃說什麼，皇上都附和說好。

⑤ 寇珠聽到陳琳唱「我忠心護主佮劉妃伊做對」就要有反應，從跪坐轉成立跪。再聽到「抱太子上殿扳倒劉妃」時站起來，和陳琳在同一個鼓介中亮相。由於這裡是陳琳的唱段，鑼鼓主要會配合陳琳，但即使不是自己的唱段，只要時機合適，也可以同時「吃鑼鼓」亮相。

（可參考光碟第 2 片 00:12:10~00:12:49）

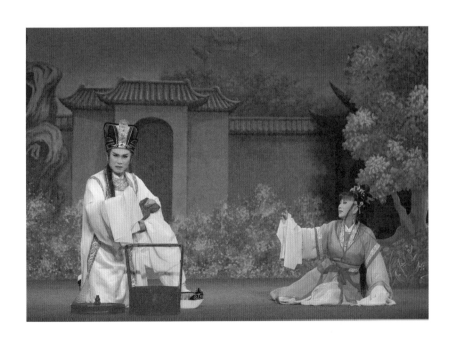

寇　珠	南清宮。
	△寇珠思考，心生一計。
	有囉！陳公公，
	△附耳說計策。
陳　琳	好妙計，快準備。
寇　珠	是。
	⑥△陳琳把風，寇珠對換粧盒物品。
寇　珠	陳公公，事情安排已備。
兩　人	請。
	△兩人分別提起粧盒，分片要走。
陳　琳	且慢……
寇　珠	陳公公，何事？
陳　琳	現在重大責任歸在我陳琳之身，我恐驚你會洩漏根機。
寇　珠	這……
	△寇珠思考後點頭，跪地講話。
寇　珠	天在上，地在下，天地為證，我寇珠若洩漏根機，願死在陳公公你的棍下。
陳　琳	這……請起，陳琳信任你，但是，每一宮門攏有人看守，你我要小心應付！
寇　珠	是。
陳　琳	請。
	△兩人分片要走。
寇　珠	且慢，陳公公，你說各宮門攏有人看守，你欲帶幼主出宮，萬一若受刁難查看，欲怎樣才好？
陳　琳	這……
	△〔亂介〕[10]，兩人各以身段做表表示如何是好，陳琳想起身上有封條。
	有囉，皇上有賜封條，不如就將封條封住粧盒，就無人敢打開。

[10] 亂介：戲曲鑼鼓術語。又稱「亂錘」，常用於人物焦急、慌亂、憤怒的情境。

⑥ 寇珠把糕餅拿出，將小太子抱進粧盒之前，要做出把盒中剩下糕點再稍微挪開的動作，而不是直接把小太子放進去。雖然只是一個小動作，但若多注意這些細節，就能使表演更具說服力。

（可參考光碟第 2 片 00:14:30~00:15:10）

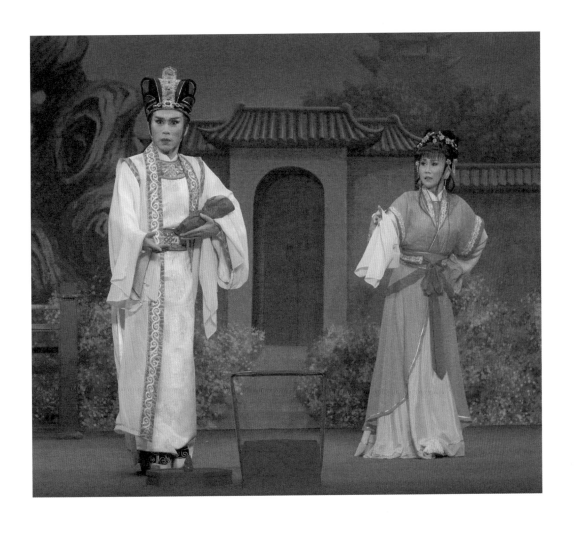

寇　珠　真是好妙計。

陳　琳　待我準備。

　　　　△陳琳貼封條，寇珠把風看雙爿[11]。

　　　　△陳琳貼好要捧粧盒，寇珠用手示意「慢且」，拔起髮簪刺粧盒，最後三下要配合鑼鼓。

　　　　按呢就萬無一失了。

兩　人　請。

　　　　△寇珠、陳琳走八字。

【快板望月詞】

　　　　保主日後傳大宋，

寇　珠　大事委任陳公公，

陳　琳　臨死秘密也不能講，不能講，

兩　人　你我愛小心來提防，來提防。

兩　人　請。

　　　　△兩人出水，寇珠從上場門下台，陳琳從下場門下台。

[11] 看雙爿：戲曲舞台調度術語。又稱「看雙邊」，指演員觀望舞台左右兩側的調度形式。

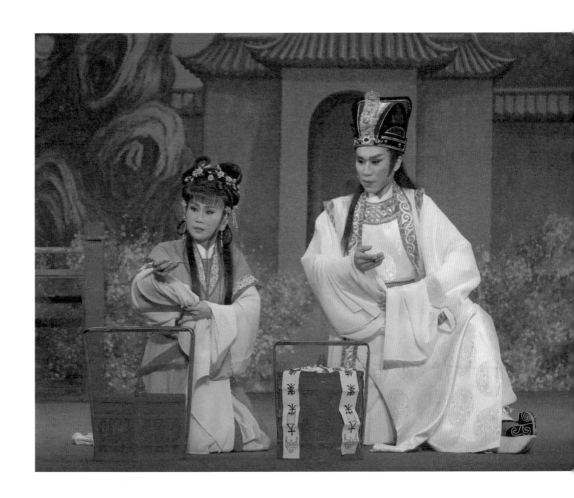

肆

山伯英台

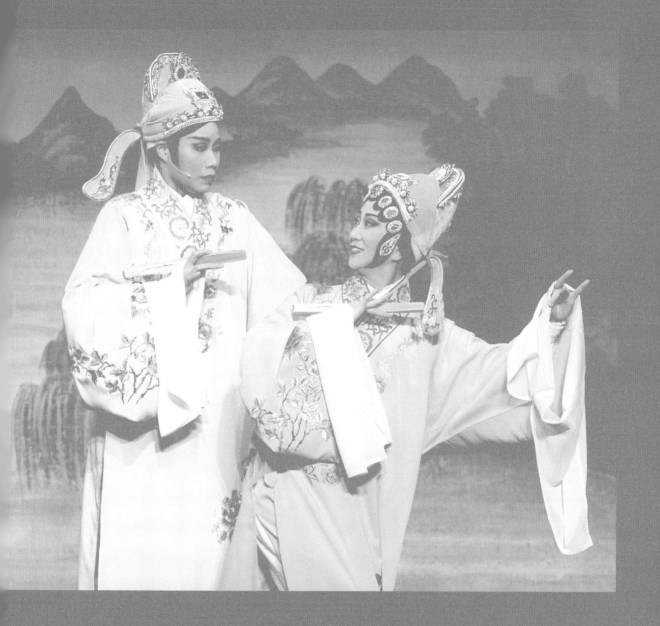

遊西湖

【都馬調】、【七字調】、【五更鼓】、【七巧歌】、【白水仙】
【蝴蝶飛翔】、【嘆煙花】、【七字白】、【講四句】、【獻弓蓮】
【迎春風】、【逍遙遊】

樓台會

【茶花女】、【煙花嘆】、【七字調】、【七字白】、【十二丈】
【磅仔板】、【講四句】、【七字連空奏】、【送哥調】、【破窯二調】
【瓊花調】、【文明調】

山伯英台 ——

遊西湖

　　在閩台一帶流傳的歌仔簿中，《山伯英台》屢屢為書商刊刻出版，與《陳三五娘》、《什細記》、《呂蒙正》成為臺灣早期歌仔戲經常搬演的重要劇目，合稱為「歌仔戲四大柱」。廖瓊枝回憶在內台班「龍霄鳳」時，《山伯英台》要用五個下午演完。雖然久久才演一次，但是宣傳效果非常好。只要演出《山伯英台》，幾乎都能客滿，可以說是「龍霄鳳」的「帶家戲」。[1] 不過，也因為《山伯英台》以欣賞唱念、「聽歌仔」為主，沒有太多身段武功、舞台效果的展現，雖然是帶家戲，但並不常演出。廖瓊枝在「龍霄鳳」時多演銀心，進入外台班後，經常與陳剩搭檔主演《山伯英台》，在大龍峒一帶尤其受歡迎。1987 年，廖瓊枝應邀至臺北市立社會教育館延平分館（今大稻埕戲苑）教授歌仔戲，《山伯英台》為第二年教授之戲齣。因應教學需要，廖瓊枝根據以往演出經驗與記憶，揀選重要的演出段落，重新編寫《山伯英台》，此版後來也為「薪傳歌仔戲劇團」沿用搬演。2001 年，廖瓊枝歌仔戲文教基金會受國立傳統藝術中心籌備處委託，進行「民族藝術藝師廖瓊枝歌仔戲保存

計畫」，將劇本再作修飾，並編寫新曲，如本折之【蝴蝶飛翔】、【獻弓蓮】、【迎春風】，均為廖瓊枝創作之新曲調。[2] 此外，也因該次計畫與陳美雲（飾梁山伯）合作錄製影像，因此梁山伯之唱腔，大多採用陳美雲慣用的韻口。在該次計畫結束之後，廖瓊枝又持續對劇本及表演進行修改。以〈遊西湖〉一折來說，最大的改變在「涼亭看畫」一段，增加兩段祝英台的【七字白】，使看畫過程中，兩人能有更多的對答、眼神、身段交流。

〈遊西湖〉一折，述祝英台和梁山伯遊賞西湖，過程中英台幾次以湖上鴛鴦、范蠡與西施、司馬相如與卓文君等比喻暗示，又拿出弓鞋與肚兜，欲表明自己乃是女兒身，但山伯始終未解其意。直到最後英台講明實情，山伯方恍然大悟，兩人互許終身。〈遊西湖〉一折，有著豐富的曲調和身段表現，尤其「扇花」是本折的一大看點，特別著重兩位演員及文武場之間的配合。做表方面，尤其注重眼神的運用。祝英台在生行扮相下，須透過眼神向觀眾表明其真實身分，也藉由眼神勾動、牽引山伯，而梁山伯則要表現出一位憨厚中帶有真摯的「戀小生」。戲曲中的生旦戲多由生行主動，而〈遊西湖〉則由旦行帶動情節發展，亦是本折的特殊及趣味之處。全本《山伯英台》在〈遊西湖〉一折中，尚有馬文才躲在草叢偷聽的段落，以接續之後馬文才搶先向祝家下聘的情節。折子演出時，馬文才一角並不影響演出的完整性，因此本次錄製刪去馬文才一角。

[1] 帶家戲：即代表作，亦稱「看家戲」。

[2] 《山伯英台》劇本之演變過程，詳參蔡欣欣計畫主持：《《山伯英台》劇本注釋與導讀》（宜蘭：傳藝中心，2004 年），頁 27-29。

場景 ── 西湖花園

人物 ── 梁山伯、祝英台

祝英台　（內白）梁哥，隨我來。

　　　　①△梁山伯、祝英台出台。

祝英台　②【都馬調】

　　　　兄弟仔來到花園口，有種百花在內頭，

　　　　前面兩欉見笑草，手牽梁哥來跳過溝。

梁山伯　雙人行對花園來，果然百花正當開，

　　　　夜合開花葉包內，茉莉開花結一排。

祝英台　這爿這欉是紅玫瑰，菊花著九月才會開，

　　　　茶花開透芳又媠，這爿含笑種一堆。

梁山伯　尾蝶開花會吐鬚，也有杜鵑佮石榴，

　　　　園邊一欉文旦柚，開花倒吊是繡球。[3]

祝英台　③【七字調】

　　　　園內百花看了後，看哥英俊白泡泡，

　　　　這蕊牡丹開真透，挽來共哥插上頭。

　　　　△祝英台把花插在梁山伯頭上，山伯生氣把花拿下來。

[3] 本段【都馬調】運用了許多「扇花」的身段。早期《山伯英台》扇花的使用比較簡單，廖瓊枝在看過黃梅調電影《梁山伯與祝英台》（1963）後，開始思考摺扇可以如何變化。後來進行「民族藝術藝師廖瓊枝歌仔戲保存計畫」時，為錄製影像需要，特別安排了一套「扇花」的身段。在往後的教學過程中，廖瓊枝又陸續修改、增添，使舞台演出愈加豐富。

① 出台亮相時，英台的身段、腳步都依生行，但眼神不能太過銳利。尤其面對觀眾的時候，眉宇之間仍是旦行的氣質，以和真正的生行做出區別。

② 英台在這段【都馬調】的聲音表現較接近生行，到了接下來的【七字調】，因為主要不是唱給山伯聽，而是唱給觀眾聽，所以聲音要逐漸放軟，讓觀眾知道她是旦行。英台在〈遊西湖〉裡漸進式地做「生／旦」的轉換。一出場以生行的形體亮相，過程中慢慢顯露旦行的腳步、身段，但只要山伯一生氣便又收回一些，越到後面旦行的表現越明顯。另外，本段【都馬調】運用了許多「扇花」的身段，著重演員的默契與音樂的搭配。

（可參考光碟第 2 片 00:20:56~00:25:11）

③ 英台開始用含情脈脈的眼神看著山伯，眼神留在山伯身上，彷彿整個心都是打開的。在〈遊西湖〉中，英台的主動性要夠強，山伯才好做出相應的反應。英台屢次用眼神去「勾」，看得山伯覺得「英台今天怎麼怪怪的？」而山伯則要表現出憨傻、有時帶點生氣的反應，用眼神對觀眾表達他的疑惑。當山伯觀察英台時，不能只是轉頭一看，視線要從頭往下，才能把心思充分表達給觀眾。

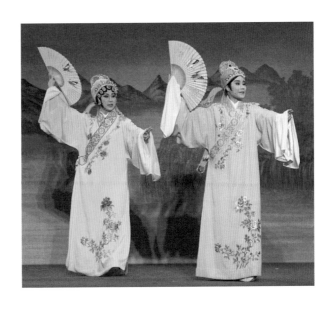

梁山伯　④【七字調】

　　　　被插見笑面反紅，小弟你真藐視人，
　　　　將我女娘來打扮，枉咱結義為金蘭。〔介〕[4]

祝英台　【五更鼓】

　　　　我來共哥插花蕊，予你受氣真克虧[5]，
　　　　共哥插花是愛哥婿，梁哥你怎可遮擂追[6]。

梁山伯　莫怪我受氣，你不該將我當做女娘打扮。

祝英台　梁哥，這是我的錯，請你原諒。

梁山伯　哼！
　　　　△梁山伯不理，祝英台走到山伯的身邊撒嬌。

祝英台　梁哥，我向你賠罪就是嘛！

梁山伯　哼！

祝英台　你就莫閣再受氣囉！
　　　　△兩人對看。

梁山伯　這擺我就原諒你，以後不准你再犯。

祝英台　以後我絕對袂閣再犯囉。

　　　　【七巧歌】

　　　　你肯原諒我歡喜，招哥來去看魚池，
　　　　△祝英台領著梁山伯走一圈，兩人上橋。
　　　　鴛鴦仔遨咧遊戲，梁哥你我來學伊。

[4] 介：歌仔戲中鑼鼓點的通稱。又有稱「介頭」、「鼓介」者，如「大介」、「小介」等。

[5] 克虧：〔khik4-khui1〕，可憐、委屈。

[6] 擂追：〔lui5-tui1〕，有理說不清。

④ 英台為山伯插花，山伯雖然不高興，但並不是真的要
吵架，而是用正色的態度告訴英台「不要開這種玩笑。」

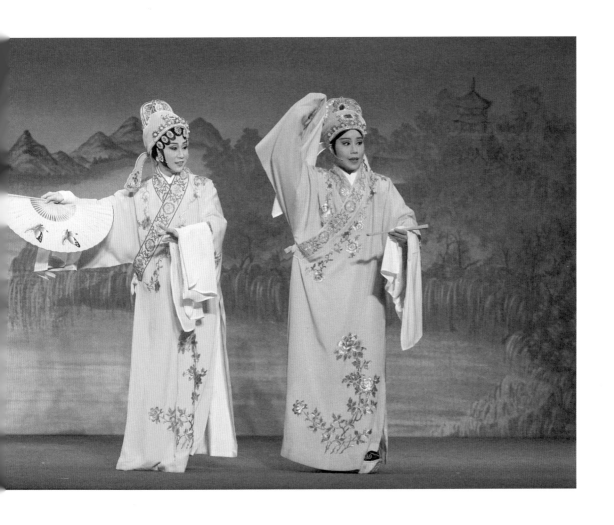

梁山伯　觀來。

　　　　△梁山伯走近看，看了之後生氣，下橋。

　　　　⑤【七字調】

　　　　罵聲英台你不羞恥，枉你杭州來讀書，

　　　　手提石頭共伊擲[7]落去〔介〕，鴛鴦水鴨兩分離。

　　　　△祝英台走近池邊看，不忍，下橋。

祝英台　【七字調】

　　　　眼觀不忍叫僥倖[8]，你拍破姻緣會七代窮，

　　　　梁哥！

　　　　這樣的做法是無人性，害個好事來做袂成。

梁山伯　【七字調】

　　　　聞言令我愈受氣，你報我看是欲乜？

　　　　欲看予你家己去，我欲回房去讀書。

祝英台　梁哥！

　　　　△梁山伯要回去，祝英台急忙拉住。

祝英台　【白水仙】

　　　　性地毋通遮爾穤[9]，小弟專工招你來，

　　　　鴛鴦毋看咱就汰，來去涼亭看古代。

梁山伯　【蝴蝶飛翔】

　　　　小弟實在風流性，欲閣招我去涼亭，

　　　　欲看古代我就興，就請小弟行做前。

祝英台　【嘆煙花】

　　　　來到涼亭的所在，亭內字畫兩爿排，

　　　　每幅意思攏袂穤，梁哥啊，全是古人傳落來。

[7] 擲：〔tan3〕，丟、投出東西。

[8] 僥倖：〔hiau1-hing7〕，表可憐、惋惜、遺憾。

[9] 穤：〔bai2〕，惡劣、糟糕。

⑤ 英台以駕鴦暗喻兩人，山伯不解其意，覺得英台為什麼又要開這種玩笑？這裡要特別注意語氣的拿捏，因為山伯的反應是出於害臊和煩躁，而不是真的要和英台吵架。不過，當英台唱到「你拍破姻緣會七代窮」，確實說中山伯家境貧寒的心事，才會讓山伯「聞言令我愈受氣」。

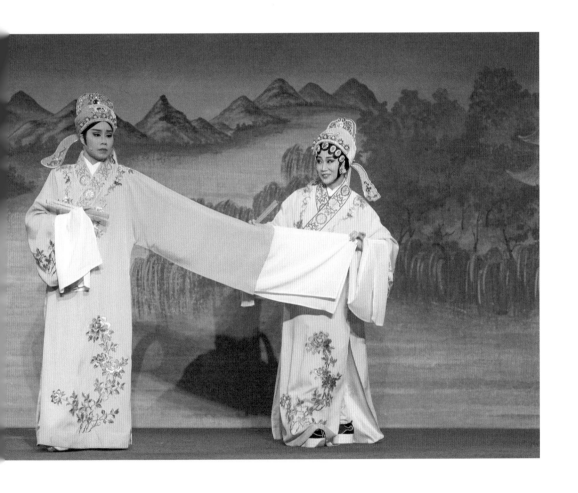

梁山伯　兄弟行入涼亭內，

祝英台　梁哥故事你敢知，若知講予我聽覓，
　　　　梁哥啊，我較預顢[10] 講袂來。[11]

　　　　△梁山伯點頭。

梁山伯　好！你若欲聽，我就讀予你聽。

　　　　⑥【七字白】
　　　　頭幅是春遊芳草地，昭君出使彈琵琶，
　　　　可恨延壽用毒計，害伊漢王拆離妻。

祝英台　【七字白】
　　　　漢朝元帝是至尊，不識窈宛的女釵裙，
　　　　就請梁哥你看予準，莫使姻緣兩離分。

梁山伯　【講四句】
　　　　二幅夏賞綠荷池，孟母教子斷布機，
　　　　嚴督望囝能成器，為囝前途三遷居。
　　　　三幅秋飲黃花酒，范蠡獻美報國仇，
　　　　設計諾言有遵守，太平雙雙西湖遊。

祝英台　【七字白】
　　　　范蠡忠心立國志，獻美敗吳復帝基，
　　　　個咱同愛西湖景致，你比范蠡我西施。

梁山伯　哎呀！

　　　　△山伯要走，被英台擋下。

祝英台　欸，梁哥，這古代你就猶未讀完，哪會用得走呢！來來
　　　　來，繼續閣讀予我聽。

[10] 預顢：〔han5-ban7〕，形容人愚笨、遲鈍、笨拙、沒有才能。
[11] 「民族藝術藝師廖瓊枝歌仔戲保存計畫」之版本，在【嘆煙花】之後還有一首廖瓊枝
創作之【快樂夢】，後為縮短演出長度而刪去。

⑥「涼亭看畫」的段落，在「民族藝術藝師廖瓊枝歌仔戲保存計畫」之版本中，原只有山伯以【講四句】念出畫中內容。後來廖瓊枝將前後「頭幅春遊芳草地」、「四幅冬吟白雪詩」兩段改為【七字白】，並在中間插入兩段英台的【七字白】，使看畫過程有更多的互動和對比。兩人看的雖是同樣的畫，但心境不同，看到的重點也不一樣。英台屢屢以畫中人暗喻兩人，但山伯沉浸於畫中的歷史故事，絲毫沒有察覺英台的弦外之音。英台也不斷以眼神、身段暗示，但山伯未解其意，一再把英台推開。直到英台唱「你比范蠡我西施」，山伯實在受不了，正打算離開，卻被英台拉回來，英台還裝作「什麼事都沒有啊」的樣子。

（可參考光碟第 2 片 00:33:50~00:36:46）

梁山伯　這……唉！

【七字白】
四幅是冬吟白雪詩，圖畫霸王別虞姬，
九里山上情難離，虞姬獻劍斷情絲。[12]

【七字調】
春夏秋冬看完備，這幅是文君對……
〔落弄〕[13]

祝英台　對啥物……

梁山伯　對……

祝英台　是對啥物咧？

梁山伯　小弟，這幅我好像袂曉讀！

祝英台　梁哥，這幅你若袂曉讀，就換我來讀予你聽。
這幅是文君對相如，
梁哥！
文君相如個好情意，梁哥你我咱來學伊。

⑦△梁山伯生氣。

梁山伯　【七字調】
小弟你體面全無顧，你我同樣是查埔，
時常比論來做查某，無人像你遮爾仔改哥[14]。

[12] 涼亭看畫「春夏秋冬」的內容，沿用早期內台演出的唱詞，亦是歌仔戲常用的套路。不同的是，一般常用「雪梅教子斷布機」，廖瓊枝考慮到雪梅為虛構人物，故改為歷史人物「孟母教子斷布機」。

[13] 落弄：戲曲音樂術語，指無限反覆的樂段或樂句。

[14] 改哥：〔kai2-ko1〕，舉止行為好像女人。

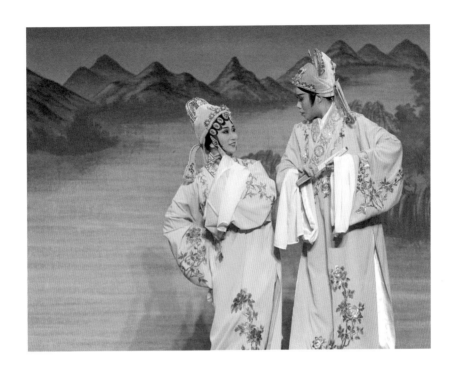

⑦ 山伯屢次因為英台的「玩笑」而生氣，又屢次
因為英台的撒嬌而把怒氣硬生生吞回去。直到
英台拿司馬相如和卓文君自比，山伯的耐心被磨
光，怒氣才稍微爆發。但「小弟你體面全無顧」這
段【七字調】仍然不是吵架，而是用較急促的語氣
和英台講道理。

祝英台　⑧【獻弓蓮】[15]

　　　　梁哥毋知話中言，若再多言也枉然，
　　　　心想一計閣再獻，
　　　　△祝英台刻意凸顯小旦步伐，拿出一隻弓鞋。
　　　　梁哥，觀來。
　　　　獻出三寸繡弓蓮。
　　　　△梁山伯大吃一驚。

梁山伯　【迎春風】

　　　　回頭近前看詳細，佗位偷人繡弓鞋？
　　　　毋驚人笑你查某體，心理變態有問題，
　　　　你有問題。

祝英台　⑨【七字調】

　　　　對哥表示遮清楚，卻是梁哥抑猜無，
　　　　我欲再獻一項寶，此寶想欲送梁哥。

　　　　△祝英台掀開衣襟，露出一截肚兜。

梁山伯　⑩【七字調】

　　　　枉你堂堂的男性，絲綢肚圍吊胸前，
　　　　你！
　　　　女人的物件你也敢穿，行路又學查某形。

[15]【獻弓蓮】是廖瓊枝為《山伯英台》創作的新曲之一。廖瓊枝指出，第一句「梁哥毋
　　知話中言」用的是「南管音」。這裡說的「南管音」，並不是直接摘取南管曲調，而是
　　取其風格相近而已。

⑧ 英台發現山伯始終不明白自己的暗示，有些失落和難過。邊走邊想，還是不想放棄，又心生一計。英台拿出弓鞋之前有一段圓場和扇花，刻意凸顯小旦的步伐，也表現英台此刻的情緒。對古代的女孩來說，鞋子是很私密的物品，要拿出這件東西給喜歡的人看，既害羞，又有一點興奮。英台第一次拿出弓鞋後，立刻害羞地轉過身，第二次山伯更近距離地看弓鞋，英台還是很害羞地轉過身，把鞋藏起來。
（可參考光碟第 2 片 00:39:16~00:42:13）

⑨ 英台沒想到山伯看了弓鞋以後仍猜不出自己的心思，情緒從先前的興奮降了下來，唱的速度也跟著放慢。在「卻是梁哥益猜無」之後的間奏裡，英台邊走邊想，想到比鞋子更私密的肚兜。在獻肚兜之前，英台同樣用一段帶有撒嬌意味的小旦步伐，表現她的害羞、興奮，和靦腆。山伯聽到英台唱「我欲再獻一項寶」，用扇子輕輕推開英台，表示「唉，不要再來了」。早期的歌仔簿、本地歌仔及內台演出，「掀肚兜」一段，台詞多直言「獻乳」。由於較為露骨，因此廖瓊枝將唱詞改得含蓄一些，僅保留掀衣襟的動作。
（可參考光碟第 2 片 00:42:16~00:44:20）

⑩ 兩人的情緒都上來了，山伯又驚又氣，覺得英台怎麼能做出這樣的事情？而英台氣的是已經表示得這麼清楚，山伯還是一點都不明白。因此這裡兩人【七字調】的速度都要加快，英台唱「梁哥你實在真正戇」時跺腳，而山伯聽到自己莫名其妙被罵，也真的生氣了。所以當山伯聽到英台說「如今我實情欲對你講」，他轉過身面對英台的態度是「不然你到底要說什麼？」

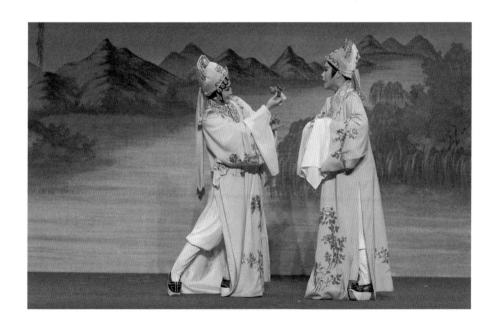

祝英台　【七字調】

　　　　梁哥你實在真正慧，枉你讀冊遮精通，

　　　　⑪如今我實情欲對你講，我是女娘扮男裝。〔介〕

　　　　⑫△兩人對到眼。

梁山伯　哎呀！

　　　　【逍遙遊】

　　　　真相如今我才知，英台你是女英才，

　　　　貌美如仙下凡界，欲要表明口難開。

祝英台　⑬每擺對哥你暗示，卻是梁哥你不知，

梁山伯　英台你對我若有意，咱來結並蒂連理枝。

　　　　⑭△英台挑山伯下巴，兩人下台。

⑪「我是女娘扮男裝」一句是廖瓊枝特別設計的韻口，在其代表劇目中，僅見於〈遊西湖〉的這一句。不過，在其他劇目的「撒嬌」情境中，只要字音合適，亦可使用同樣的韻口，唱時可以搭配輕輕搖擺的身段。

（可參考光碟第 2 片 00:45:06~00:45:38）

⑫ 聽到英台說「我是女娘扮男裝」，山伯先是吃驚，接著兩人對看。山伯從下看到上，心裡浮現平時生活到剛才遊西湖的許多畫面，接著「哎呀！」用扇子打一下頭，表示「哎呀，原來是我笨啊！」當山伯看著英台，英台的眼神要跟著山伯走，有點害羞地看著山伯怎麼看自己。兩人對看時，視線的移動要慢，不能跳過過程。

（可參考光碟第 2 片 00:45:38~00:45:57）

⑬ 當英台唱到「每擺對哥你暗示」，山伯的反應是「有嗎？」接著英台唱完「卻是梁哥你不知」後害羞地轉身走掉，山伯趕緊追上去，邊走邊用扇子打一下自己的頭，表示「對，我真笨」。

（可參考光碟第 2 片 00:46:28~00:46:40）

⑭ 廖瓊枝經常運用「挑下巴」來表現人物之間的親暱，但因應不同的人物性格，作表、反應也會有所不同。例如英台在這裡的表情較為靦腆，而山伯的反應則是開心中帶點不好意思。（可參考光碟第 2 片 00:47:00）而在《陳三五娘・留傘》，活潑的益春和風流的陳三在做「挑下巴」的動作時，表情和反應都會更加外放。

山伯英台 —— 樓台會

　　〈樓台會〉一折，述梁山伯與士久趕到祝家提親，與祝英台、銀心在祝家高樓相會，不料得知祝英台已與馬文才訂親。梁山伯悲憤交加亦無可奈何，只得回轉家鄉。臨別時，祝英台自高樓、廳堂、大埕、牆圍，一路送行到大路界，主僕四人依依不捨，最後祝英台、梁山伯互贈鳳釵、頭髮作為紀念。

　　內台時期，因《山伯英台》要花五天演畢，演出時間長，因此〈樓台會〉送別時要唱「二十四送」，後面的〈哭墓〉則有「二十四拜」。廖瓊枝編寫《山伯英台》時，為配合當代演出時間，將「二十四送」改為「十二送」。[1] 後又為了再縮短演出長度，也避免詞情一再重複，遂將「十二送」的內容再減半。儘管內容縮減，〈樓台會〉仍有很豐富的曲調：有取自北管的【十二丈】、從車鼓戲【牛犁歌】發展而來的【送哥調】，以及【七字連空奏】、送別時的曲調連綴等，以唱腔鋪排情感，考驗演員的唱功。此外，本折前半段人物情緒的起伏跌宕，亦是〈樓台會〉的演出及觀賞重點。

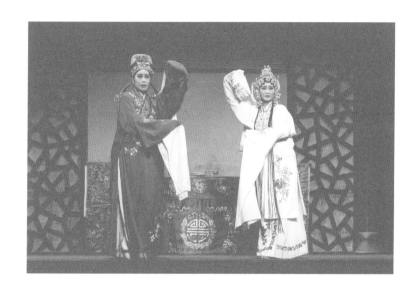

[1]「十二送」版本之劇本詳參蔡欣欣計畫主持:《《山伯英台》劇本注釋與導讀》(宜蘭:傳藝中心,2004 年)。

場景 — 高樓

人物 — 梁山伯、祝英台、銀心、士久

 ① 〔落弄〕

 △銀心上樓，準備酒菜，下樓。

銀　心　梁官人有請。

 △銀心、士久先上樓。

 △祝英台、梁山伯上樓，士久、銀心下台放包裹、雨傘，再

 出台。

祝英台　梁哥，請坐。

梁山伯　同坐。

梁山伯　【茶花女】

 行倚² 桌邊坐落椅，

祝英台　對向坐落伴哥伊，

銀　心　就請官人免客氣，

士　久　行倚桌邊伸手拈。

祝英台　杭州一別眉不開，今日喜見在樓台，

梁山伯　臨別你留字予我猜，為欲求婚專工來。〔介〕

 △祝英台、銀心嚇一跳。

祝英台　【煙花嘆】

 故意避開伊話題，就請梁哥來乾杯，

梁山伯　舉杯含情言不說，伸跤踏娘繡弓鞋。〔介〕

 △梁山伯踩了一下祝英台，英台蹲下，銀心上前扶起。

² 倚：〔oa2〕，貼近、靠近、將近。

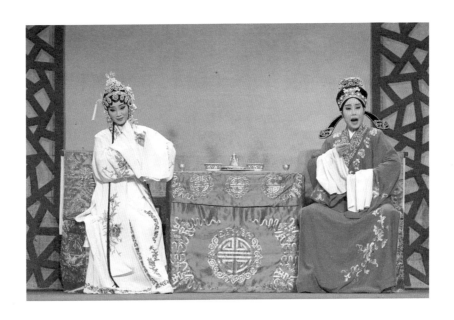

祝英台　【七字調】

　　　　被踏含羞不出聲，

銀　心　②久哥你來我講予你聽，

　　　　△銀心對士久招招手，士久走近前。

　　　　阮娘已經收人的定，〔介〕

　　　　△祝英台、梁山伯、士久嚇一跳。

　　　　伊佮馬俊配親情。

　　　　△祝英台上前阻止銀心繼續說下去。

士　久　官人，官人啊！

梁山伯　③【七字調】

　　　　聞言令我恨沉沉，菜來袂食酒袂啉³，

　　　　你杭州佮我怎樣品⁴？怎可僥心⁵嫁他人？

祝英台　梁哥，你誤會我……

梁山伯　誤會？銀心你講，這敢是誤會呢？你講！你講啊！

銀　心　這……

³ 啉：〔lim1〕，喝、飲。

⁴ 品：〔phin2〕，約定，議定。

⁵ 僥心：〔hiau1-sim1〕，變心。

② 銀心聽到山伯要求親之語，便開始緊張，想要向士久說明實情。銀心說的時候打背供，瞻前顧後一下，確定旁邊沒有其他婢女、家僕偷聽，原意只是要說給士久聽，但不小心讓山伯也聽到了。

③【七字調】前兩句唱搖板。山伯得知英台將另嫁他人，先是震驚，第二句「菜來袂食酒袂啉」語氣轉為難過，覺得英台為什麼那麼狠心？所以第三句「你杭州佮我怎樣品」速度加快，用快板表現山伯生氣的情緒。

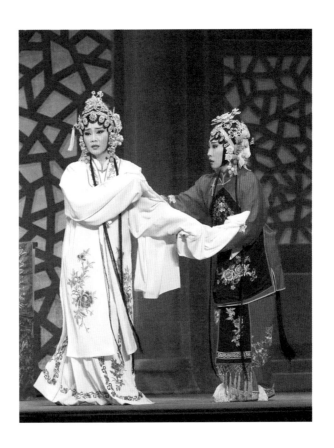

梁山伯　英台，你敢袂記在杭州西湖之時，你三番兩次對我透露你是女娘，臨別之時，批中有寫……

【七字調】
三年在學堂同讀同吟，三餐共食佮同啉，
夜夜兩人共床枕，又講啥物對我暗戀深。
有寫二八三七四六定，約我來恁曆求親情，[6]
④你講對我山伯情難捨，又說今生你欲永伴兄。

如今我已經來囉，你卻佮馬家訂親，英台呀英台，你對我若無意，又何必來作弄我呢？

祝英台　【七字調】
二八是十日佮三七，四六猶原是十日，
梁哥！
是哥你自己猜過失，毋是小妹無老實。

士　久　啊？二八是十工，三七嘛十工，四六嘛十工，哎呀！官人啊！你咧看批的時陣，我就共你講是十工，你就一直佮我諍[7]，諍講是一個月，今呢？等到一個月才來，英台已經是別人的矣！

銀　心　啥物啊？二八三七四六定，恁官人臆做一個月喔！

士　久　是啊！

銀　心　哎呀！梁官人，你煞比恁士久較戇？

梁山伯　我戇？

⑤【七字調】
既然你知我有較戇，有事你怎毋用直通？
日子怎毋當面講？你海底擲針予我摸。

[6] 廖瓊枝回憶在內台班的演法，梁山伯在學堂為祝英台送行之時，祝英台寫了「二八三七四六定」貼在梁山伯背上，以約定求親之期。現今演出版本未演學堂送別一段，因此在此補述這段情節。

[7] 諍：〔tsenn3〕，爭辯，爭執。

④ 山伯的氣憤裡藏著難過，「你講對我山伯情難捨」雖是責備英台，但語氣帶著哭腔。在這段質問英台的過程裡，山伯會有一些推拉英台的動作，但山伯畢竟是文生，不是粗魯之人，要注意不可用力過猛。

（可參考光碟第 2 片 00:54:58~00:55:43）

⑤ 英台一開始沒有說出兩人被拆散的主因，山伯以為真的是因為猜錯日期而錯過。他氣的是這麼重要的事情，英台為什麼不直接告訴他？但是當銀心說出「婚姻是阮安人放」的那一刻，他終於明白原來門第懸殊才是最主要的原因，再次受到打擊，從激昂的情緒開始往下墜落。【十二丈】的「你貪馬家錢較多，看我貧寒目地無」兩句，表面上是責怪英台，但其實是山伯的自卑和難過。

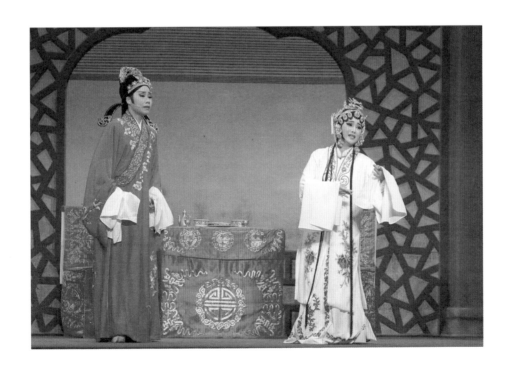

銀　心　【七字白】
　　　　開言就叫梁官人，你怪阮娘是毋通，
　　　　婚姻是阮安人放，佮阮阿娘無相干。

士　久　欸！你按呢講哪著？

　　　　【十二丈】
　　　　行倚開喙應一聲，是恁叫阮來求親情，
　　　　你愛阮官人若心無定，毋通叫阮來空行。

梁山伯　英台！
　　　　你貪馬家錢較多，看我貧寒目地無，

祝英台　⑥婚姻是阮母親伊發落，毋是英台欲僥哥。

士　久　真是欲氣死我！

　　　　【硞仔板】
　　　　士久氣甲暴暴跳[8]，官人你猶閣蹛會牢[9]，
　　　　做人你真無變竅，咱鞋仔敲敲[10]好閬蹽[11]啊，好閬蹽。

梁山伯　⑦這……罷了！士久，趕緊準備行李，咱即時啟程。

士　久　好，我來去款包裹。
　　　　△士久欲下台取包裹，銀心上前留住士久。

銀　心　欸！久哥啊！

　　　　【講四句】
　　　　近前就叫士久哥，你來是欲揣我迌迌[12]，
　　　　你轉我心肝會艱苦，我會為你食袂落。

[8] 暴暴跳：〔phok8-phok8-thiau3〕，生氣到極點，氣得直跺腳。
[9] 蹛會牢：〔tua3-e7-tiau5〕，待得住。
[10] 敲：〔kha3〕，擊、扣。
[11] 閬蹽：〔lang3-liau5〕，離開。
[12] 迌迌：〔tshit4-tho5〕，遊玩。

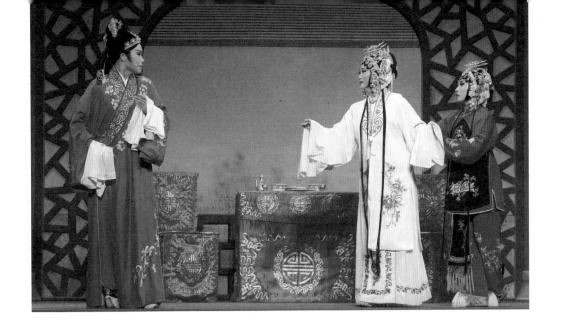

⑥ 英台至此終於說出核心原因。山伯聽到「毋
是英台欲僥哥」時上前走一步，本想追問更多
細節，但隨即被士久打斷了。

⑦ 山伯說「這……」的時候是猶豫的，想要看
英台，卻又迴避她。他知道事已至此，大局已
定，即使再問下去也改變不了現實，才無可奈
何地說「罷了」，但是心裡還是捨不得，所以
說「咱即時」的時候，又忍不住回頭看著英台。
（可參考光碟第 2 片 01:00:42~01:01:09）

士　久　哼！

【講四句】

　　　　唻講無心我知影，你免講甲遐好聽，

銀　心　我講全部攏真正，

士　久　啊……

　　　　真假阮嘛著愛行。

銀　心　久哥啊，等我啦！久哥啊。

　　　　△銀心、士久下台。

　　　　△祝英台、梁山伯看雙爿[13]，確定外面沒有其他人。

祝英台　梁哥……

梁山伯　英台……

　　　　⑧【七字連空奏】[14]

　　　　拜別小妹仔，傷心淚漣漣，

祝英台　臨別無言啊，

梁山伯　英台啊！你敢知影，我來的時飄飄樂如仙？

祝英台　我知你喜相見，

梁山伯　英台你共我欺騙，

祝英台　只怪月老不牽緣，梁哥啊！

梁山伯　棒打鴛鴦，臨別淚眼相對，雙雙痛苦欲無言，

祝英台　對哥情深永不變啊！

梁山伯　你我可比天上牛郎織女，

　　　　恩愛銀河隔界，兩人分兩邊，

祝英台　情深永刻在心田，

梁山伯　你心有堅，

祝英台　絕對對哥你無欺騙啊，

梁山伯　願咱見面日子能再出現。

　　　　△銀心、士久出台。

[13] 看雙爿：戲曲舞台調度術語。又稱「看雙邊」，指演員觀望舞台左右兩側的調度形式。

[14] 廖瓊枝回憶在內台班時，此處亦是唱【七字連空奏】，廖瓊枝沿用這個曲調，重新編寫唱詞。

⑧【七字連空奏】是〈樓台會〉裡，唯一只有山伯、英台兩人在場的一段。經過前半段劇烈的情緒起伏，到這裡兩人才終於冷靜下來好好談心，沒有再作更多的追問和解釋，只是把心裡真正想說的話說出來。

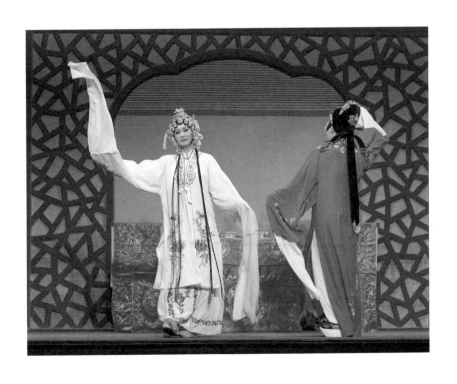

士　久　咳咳！官人，咱來轉囉！

梁山伯　英台，告辭了。

祝英台　奉送……

　　　　△士久、銀心、梁山伯、祝英台下樓。

⑨【送哥調】

　　　　奉送梁哥欲起身，

梁山伯　匆匆趕來會佳人。

祝英台　再送梁哥步慢進，

梁山伯　枉我為你費精神。

梁山伯、祝英台　哪哎唷啊哎唷小妹（梁哥）啊，步慢進，

⑩△四人轉身，互相抱錯。

祝英台　【破窯二調】

　　　　英台送哥到廳堂，

梁山伯　內心痛苦陣陣酸。

祝英台　我與梁哥情難斷，

梁山伯　含悲忍淚行出門，含悲忍淚行出門。

　　　　△梁山伯、士久、銀心、祝英台走出門。

銀　心　【瓊花調】

　　　　銀心送久哥出大埕，

士　久　你毋免再叫我士久兄。

祝英台　臨別與哥情難捨，

梁山伯　沉重跤步勉強行，沉重跤步勉強行。

祝英台　【文明調】

　　　　送哥行來到牆圍，

梁山伯　無疑雙燕各分飛。

祝英台　耽誤梁哥心欲碎，

梁山伯　含淚忍痛欲離開，含淚忍痛欲離開。

　　　　△祝英台拉住梁山伯，山伯無奈撝開。

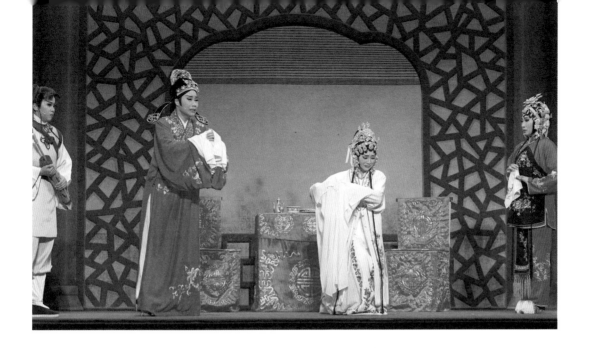

⑨ 廖瓊枝回憶在內台時期的演法，【送哥調】之後大多接唱【七字調】。「民族藝術藝師廖瓊枝歌仔戲保存計畫」之「十二送」版本，曲調連綴為【送哥調】、【破窯二調】、【江西調】、【瓊花調】、【文明調】、【七字調】、【柴橋韻】，為縮短演出時間，且詞情內容多有重複，所以目前演出版本刪去【江西調】和【柴橋韻】。從這段「送別」的表演裡，也可以看到四個人面對分別時，各自表達情緒的不同方式。

⑩ 四人因淚眼模糊，一個轉身之後，英台錯抱士久，山伯錯抱銀心。此為廖瓊枝沿用在內台班的演法，在悲傷的送別段落中安排這一段「笑詼」，讓觀眾悲中帶笑。

祝英台　梁哥！

　　　　【七字調】
　　　　難捨難分到大路界，頭上鳳釵拔起來，
　　　　送釵表達多情愛，你若看釵宛如看英台。

梁山伯　我伸手接釵憂憂苦，送釵更加情徒勞，

祝英台　銀心……
　　　　△梁山伯拿下帽子，取出一股頭髮。

梁山伯　拍開頭鬃剪一股，送予小妹你做鬃模。

祝英台、梁山伯　梁哥（英台）……

士　久　官人啊，請上馬囉！

祝英台　梁哥……梁哥……
　　　　⑪△梁山伯上馬，祝英台拉住馬鞭，三進三退，山伯、士久
　　　　下場。

祝英台　梁哥……梁哥……

銀　心　阿娘，阿娘！

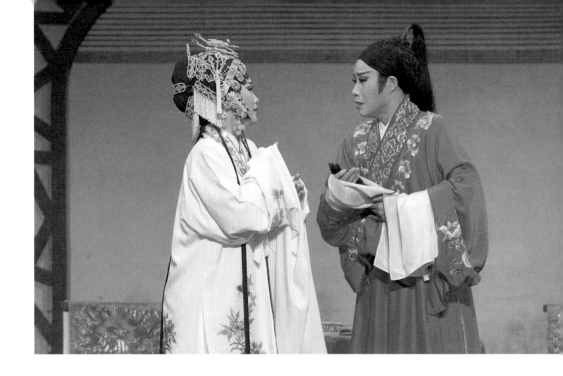

⑪「走一圈，三進三退」是戲曲常用的身段套路，通常
用於「送別時難分難捨」、「一個要走、一個要留」的
情境中，視每一齣戲的不同需要再做變化，如這裡就省
略了「走一圈」，只做「三進三退」。（可參考光碟
第 2 片 01:19:28~01:20:15）可與本計畫之《王
寶釧‧別窰》相互參見。

伍

陳三五娘

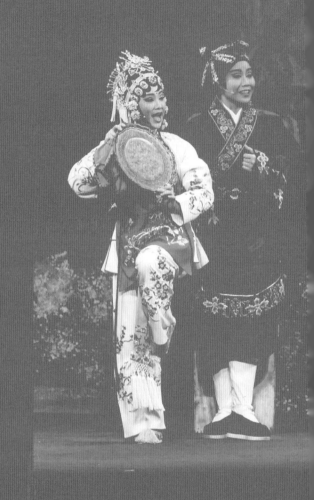

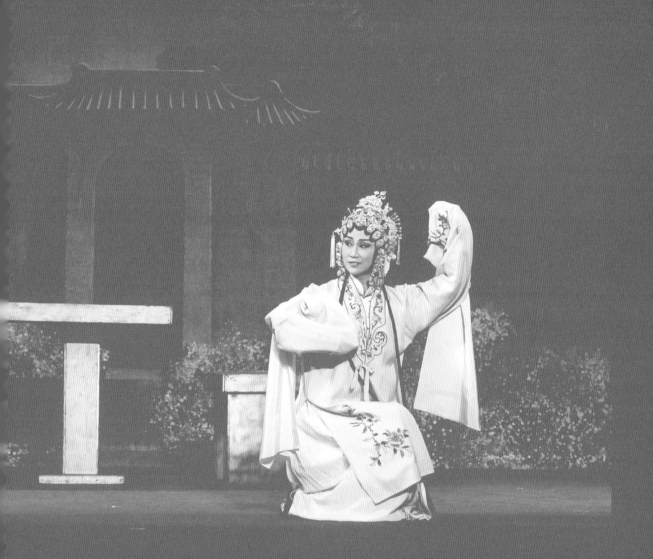

磨鏡

【廣東怨】、【安安趕雞】、【清風調】、【中廣調】、【河洛調】
【四川調】、【六角美人】、【彰化背】、【七字調】、【寶島二調】
【倍思五空反】、【藏調仔】、【殺房調】、【七字白】、【新人調】
【都馬調】

留傘、雙吃醋

【花前對唱】、【七字白】、【留傘調】、【藏調仔】、【對歌】
【七字調】、【都馬調】、【都馬尾】、【人道】、【倡門賢母】
【送君別】、【柳燕娘】、【蘇州調】

陳三五娘 ──
磨鏡

　　《陳三五娘》又名《荔鏡記》，為閩、臺一帶流傳廣遠的民間故事，與《山伯英台》、《什細記》、《呂蒙正》合稱為「歌仔戲四大齣」，在本地歌仔佔有舉足輕重的地位。廖瓊枝素來以「苦旦」表演藝術聞名，《陳三五娘》則是廖瓊枝少數以「花旦」為主角的代表劇目。廖瓊枝曾待過的內臺班「龍霄鳳」以古路戲齣出名，《陳三五娘》也是該團的「帶家戲」[1]之一，每次演期五天。廖瓊枝在「龍霄鳳」時，起初由苦旦（當家旦角）小鳳珠飾益春，廖瓊枝飾五娘。小鳳珠出班後，廖瓊枝開始演出益春一角。及至廖瓊枝退出內臺，轉往外臺班之後，《陳三五娘》仍然很受歡迎。[2]

　　《陳三五娘》歷來演出版本眾多，大致可分為陳三、五娘雙雙投井，以及陳三、五娘圓滿完婚，這一悲、一喜兩種截然不同的結局，廖瓊枝編撰之版本採取的是後者。自 1989 年「薪傳歌仔戲劇團」創團以來，劇本歷經數次修改，初版情節及人物較瑣碎，也多採用歌仔戲傳統基本曲調。經過屢次修改，目前的演出版本將情節壓縮

得更為緊湊，集中於益春、陳三、五娘這三個主要角色，並融入陳冠華（1912-2002）、杜蚶（1896-1950）、曾仲影（1922-）、許再添（1930-2013）等近代作曲家創作之歌仔戲曲調。[3] 雖然《陳三五娘》經常作為歌仔戲學習者的開蒙戲，但廖瓊枝認為這齣戲的人物詮釋不容易，千萬不能小看。五娘端莊穩重，但又有少女懷春嬌羞的一面。益春甜美活潑、俏皮可愛，還帶有一點點心機，如果演得太溫，會讓整齣戲的氛圍沉下去。陳三則是風流小生，眼神要帶有一點勾引人的「邪氣」，但同時要表現出對五娘的專情。

〈磨鏡〉一折，述官家子弟陳三為接近在元宵節和端午節有兩面之緣的黃五娘，放下身段學習磨鏡，藉磨鏡之由進入黃家。過程中陳三故意失手摔破黃銅寶鏡，賣身黃家為奴以作為賠償。最終陳三向益春表明來意，益春方知陳三即是元宵花燈會、端午高樓上所見到的男子，答應幫助陳三促成和五娘的姻緣。益春在〈磨鏡〉中有繁複的身段，搭配八角巾[4]的拋、接，並著重表情、眼神、腳步的靈活，相當考驗演員的體力。此外，五娘照鏡一段，三人結合本地歌仔「踏四角頭」[5]的走位方式，以及陳三和五娘「咬目」的表演，也是本折的觀賞重點。

[1] 帶家戲：即代表作，亦稱「看家戲」。

[2] 廖瓊枝與陳剩（1933-）合組之外臺班「新保聲」，一次不慎將戲棚搭在前臺北市長周百鍊家圍牆邊，演出第二日，便有警察上門要求撤臺。後經地方「大姐頭仔」阿善姐一番周旋，警察鬆口只要把戲臺移到馬路對面，就可以演出。但廖瓊枝考量到拆臺再重新搭臺相當耗時，趕不上預定演出時間，仍決定取消演出。然而當時臺下已經有數百位觀眾等著開戲，聽到演出取消的消息，紛紛喊起了「扛戲棚！扛戲棚！」，要演員卸下臺上的戲籠、道具，眾人竟真的將沉重的戲棚扛到對街，創下歌仔戲圈轟動一時的「扛戲棚」傳奇。當天的演出劇目，正是《陳三五娘》。詳參紀慧玲：《凍水牡丹廖瓊枝》（臺北縣：印刻文學，2009 年），頁 201-203。

[3] 《陳三五娘》劇本修改過程及出版概況，詳參蔡欣欣計畫主持：《《陳三五娘》劇本注釋與導讀》（宜蘭：傳藝中心，2004 年），頁 29-31。

[4] 廖瓊枝早期演出版本，包括「民族藝術藝師廖瓊枝歌仔戲記錄保存計畫」（1999-2003）錄製之影像，益春拿的都是軟巾。後來在兩岸藝術交流的過程中，廖瓊枝發現八角巾能夠做出更多的變化，於是改用八角巾，豐富表演內容。

[5] 早期落地掃表演形式四面均有觀眾，因此演員會在四個定點表演。

場景 — 後花園高樓、花園

人物 — 五娘、益春、陳三、黃九郎

　　　　△五娘出台。

五　娘　①【廣東怨】

　　　　昔日遊樓一美景，深刻腦海轉不停，

　　　　憂亂心情難鎮靜，翻來覆去不安寧，不安寧。

　　　　回想昔日端午之時，眼觀樓下彼位郎君，生成一表人才，真
　　　　是使奴欣賞。唉，自嘆月老錯配姻緣，假使奴的訂婚夫若親
　　　　像樓下彼位郎君的英俊，奴就能清心無憂矣⋯⋯

　　　　【安安趕雞】

　　　　懷念昔日馬上婿，生成一表的人才，

　　　　△五娘唱「生成一表的人才」前，益春出台，在一旁偷聽。

益　春　毋知伊蹛啥所在，姓名咱卻全毋知。

陳　三　（內白）磨鏡喔！

　　　　△陳三擔鏡擔出台。

　　　　【清風調】

　　　　手夯鐵板響幾聲，泉州磨來潮州城，

　　　　因為黃家婿娘囝，決心黃家厝前行。

　　　　磨鏡喔！

　　　　△陳三下台。

五　娘　【中廣調】

　　　　聽見外面鐵板聲，益春你來我講你聽，

　　　　去叫師傅來磨鏡，叫伊鏡擔擔來遮。

① 從【廣東怨】到【安安趕雞】，在五娘思春的這一段表演裡，有幾層的情感層次和轉折：五娘一開始沉浸在一見鍾情的嬌羞，想起端午當日見到的馬上郎君，在眼神、身段、腳步上，要有嬌哆、黏膩的感覺。在嬌羞之中想起自己不得不面對的現實，不禁發愁，進而轉向不切實際的期待，回到嬌羞的情緒當中。

（可參考光碟第 3 片 00:01:35~00:04:41）

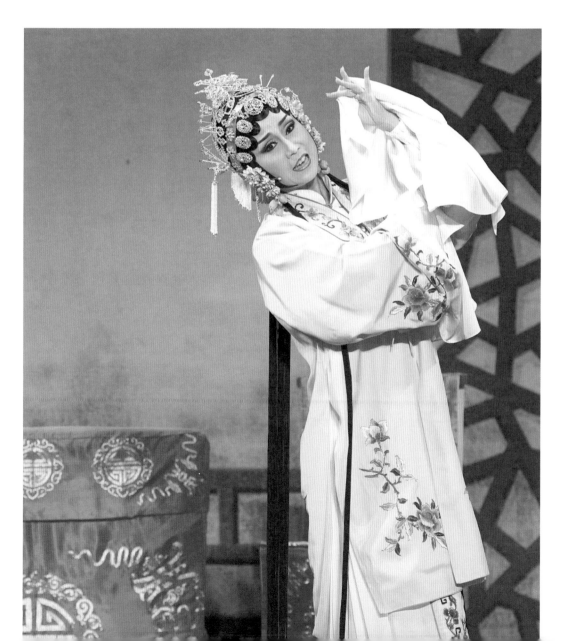

益　春　【河洛調】

　　　　應聲遵命開步走，急急忙忙走落樓，

　　　　△益春下樓。

五　娘　奴在高樓且等候，等待師傅來阮兜。

　　　　△益春從上場門下台，五娘從下場門下台。
　　　　△陳三出台。

陳　三　【四川調】

　　　　白馬毋騎換鏡擔，錦衣毋穿換布衫，

　　　　為愛黃家嬌娘囝，今來磨鏡予人叫陳三。

　　　　△益春從上場門出台。

益　春　【六角美人】

　　　　②黃曆一嫺洪益春，看見師傅笑吻吻，

　　　　頂日彼个阿伯伊捌[6]阮，今日這个少年，

　　　　今日這个少年又斯文。

　　　　（尾奏中口白）欸？頂日是一个阿伯咧磨，今日哪會換你呢？

陳　三　【彰化背】

　　　　彼个阿伯是阮師傅，我的工夫比伊無較輸，

益　春　阮娘寶鏡上[7]暗霧，

陳　三　你焄我來去做工夫，我來做工夫。

　　　　③△陳三攬住益春，被益春推開。

益　春　【中板七字調】

　　　　欲磨價錢愛先講定，若無到時才吵嗦著毋好聽，

陳　三　我慷慨大方是你毋知影，我袂計較你免驚。

　　　　△陳三想挑益春下巴，益春躲開。

益　春　既然師傅你袂計較，請你隨我來去阮兜。

　　　　△陳三擔鏡擔，二人連台轉一圈。

[6] 捌：〔bat4〕，認識。

[7] 上：〔tshiunn1〕，慢慢長出來。

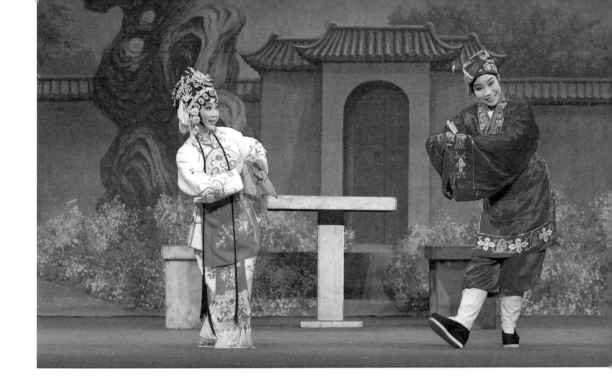

② 益春唱「看見師傅笑吻吻」時,一邊端詳陳三,一邊踮腳後退。廖瓊枝強調這裡踮得要高、腳步要小,才更能顯出益春的俏皮。

③ 雖然陳三追求的目標是五娘,但又總在有意無意間接近益春,展現他風流、帶有「邪氣」的性格。益春雖然對眼前的斯文少年有不錯的第一印象,但畢竟是初次見面,仍守著男女之間的份際,屢次躲閃。這裡和陳三的互動與之後〈留傘〉益春主動追求的態度,可以做為對比。

益　春　請你花園暫等候，我去抱鏡上高樓[8]。

　　　　△益春從上場門下台。

陳　三　【寶島二調】

　　　　歇在樹跤暗自想，心內急欲見五娘，

　　　　娘嫺美麗我欣賞，窈窕淑女君子好逑。

　　　　△益春抱鏡子出台。

益　春　④師傅啊，請你共阮磨較光咧！

陳　三　好！我來磨，抑你！你去請恁阿娘來，我若磨好，通予伊照
　　　　看有佮意無？

益　春　按呢好，我來去請阮阿娘來。

　　　　△益春下台。

陳　三　【倍思五空反】

　　　　雙手抱鏡落鏡床，一點水銀，水銀來囥[9]中央，

　　　　磨來磨去又磨轉，寶鏡磨甲清又光。

　　　　△益春、五娘在尾聲中上台。

五娘、益春　娘嫺蓮步到花園，咿……

　　　　⑤△五娘和陳三「咬目」，益春在中間「牽線」。接著發現
　　　　兩人竟然都沒注意到自己，決定捉弄一下陳三，偷偷拿走
　　　　鏡子。

益　春　師傅啊！師傅啊！師傅啊！你是磨好未？

陳　三　咧磨，咧磨！

　　　　⑥△陳三回過神，找不到鏡子，猜測是益春拿去的，看著益
　　　　春對轉半圈，叫益春還鏡子。益春將鏡子還給陳三，回到五
　　　　娘身邊。陳三要拿鏡子給五娘照，益春阻擋，搶過鏡子。

[8] 我去抱鏡上高樓：意指上樓將寶鏡抱下來。
[9] 囥：〔khng3〕，放置。

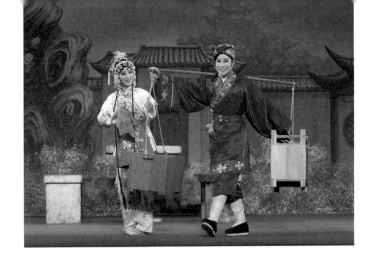

④ 廖瓊枝強調益春這句「師傅啊，請你共阮磨較光咧！」要表現得開心一點，但並不是益春心中已經對陳三有其他想法，而是因為能夠完成五娘交代的事情而感到開心。

⑤ 這一段表演沒有任何對白，全賴身段和眼神。五娘和陳三透過「定格」的表演方式，表現陳三與五娘眼光交會的畫面。不過廖瓊枝也說，兩人眼神對到後，還是可以有一些移動和延伸，營造出相望的感覺，以免定格太久，眼神流於呆滯。廖瓊枝強調五娘的頭要探出，上身「撐腰」，不能正對著陳三。而益春注意到陳三、五娘之間的視線後，一連串「牽線」的身段，手、腳步、八角巾的使用，都要循序漸進，由慢到快，走位則要避免穿越陳三、五娘的視線。最後下旁腰偷鏡子，身體也要壓得夠低，一來是為了閃過兩人的視線，二來是為了身段好看。

（可參考光碟第 3 片 00:15:15~00:17:25）

⑥ 這段表演同樣沒有任何對話。陳三已經猜到是益春將鏡子拿去，但益春伸出手時還偏偏要露出「沒有啊」的眼神，於是陳三對觀眾示意「怎麼辦？是不是藏在你們那邊？」益春在一旁看著，露出「哈哈，被我騙了」的表情。五娘在後頭偷偷看著這一切，待益春歸還鏡子，回到五娘身邊後，五娘同樣以身段表示「你作弄他」。之後陳三要拿鏡子給五娘照，益春阻擋的反應也表現出她對五娘的愛護。

（可參考光碟第 3 片 00:17:29~00:18:38）

陳　三　欸……我是欲提予恁阿娘照看！有佮意無！

益　春　毋免啦！我提予伊照著好，阿娘，請你照看覓咧！

　　　　⑦△三人踏四角頭，配合【藏調仔】做照鏡的身段。

益　春　【藏調仔】

　　　　一照娘身花含蕊，二照娘眉柳葉垂，

　　　　頭插鳳釵鬢點翠，

　　　　△陳三搶過鏡子，益春被陳三推倒。

陳　三　**娘配林大上克虧。**

　　　　⑧△五娘悲傷又惱羞地下台。

陳　三　阿娘！阿娘！阿娘啊！

益　春　**腳蹔**[10]**手比目睍睍**[11]**，你言中帶刺是為何因，**

　　　　磨鏡的工作是你擔任，何必言出傷娘心。

陳　三　**言出無意非是故，請你原諒我糊塗，**

　　　　寶鏡已經是我磨好。

益　春　**我伸手欲接。**

陳　三　**我先放落土。**

　　　　⑨△陳三故意失手摔破鏡子。

益　春　你哪會將寶鏡挵破[12]呢？

陳　三　明明是你家己無細膩[13]，佮我有啥物關係？

益　春　明明是你！

陳　三　明明是你！

益　春　是你！

陳　三　是你！

益　春　是你！

陳　三　是你！

　　　　△陳三、益春相互指責，黃九郎正在花園遊賞，聽見鏡子摔
　　　　破的聲音，走過來看。

[10] 蹔：〔tsam3〕，踹、跺，用力踢或踏。

[11] 睍：〔gin5〕，眼睛瞪著看，以此發洩怒氣或不滿。

[12] 挵破：〔long3-phua3〕，打破。

[13] 細膩：〔se3-ji7〕，做事小心謹慎。

⑦ 五娘照鏡這段化用本地歌仔「踏四角頭」的表演方式，在舞臺四個角落做身段亮相。益春在亮相時有一些勾後腳、吸腿等單腳站立的姿勢，特別需要注意身段的穩定。

（可參考光碟第 3 片 00:18:56~00:19:55）

⑧ 五娘正沉浸在對陳三的好感當中，卻忽然被刺中心裡最難堪的現實，既悲傷，又有些惱羞成怒，不願面對而匆匆離去。

⑨ 陳三在益春接到鏡子前就先突然放手，他是故意失手摔破，不能做出刻意摔鏡子的動作，否則後面和益春的爭執會失去合理性。

（可參考光碟第 3 片 00:20:54~00:21:02）

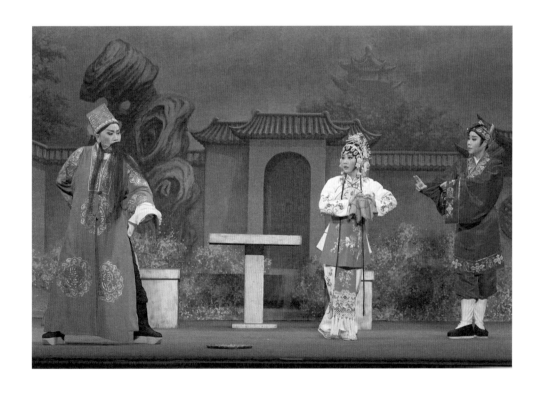

黃九郎　哎呀！

　　　　【殺房調】

　　　　啊……

　　　　眼觀鏡破氣騰騰，罵聲益春你輕浮性，

　　　　做事全然無謹慎，寶鏡價值並非輕。

益　春　跪落裹報員外知，拍破寶鏡是磨鏡師。

陳　三　佮我全然無牽礙，

益　春　你拍破毋認不應該，

黃九郎　寶鏡值錢無地買，到底你欲賠抑毋賠。

陳　三　欲賠我卻無地提，

黃九郎　毋賠拍甲予你做狗爬，啊……

　　　　△益春驚，入內請五娘出來。員外盛怒拿棍子欲打陳三。

五　娘　且慢！

　　　　△五娘拉住棍子，讓益春拿下台，益春拿下後再出台。

　　　　【慢板七字調】

　　　　哀求爹親你毋通，

　　　　帶念師傅是趁食人[14]，

　　　　爹！

　　　　以事來論理慢慢講，

陳　三　我無錢通賠賣身做長工。

五　娘　【七字白】

　　　　罰伊共爹捧茶湯，罰伊共咱掃廳堂，

　　　　既然伊將身欲典當，罰伊兼職顧花園。

黃九郎　這……五娘說得有理，但恐驚伊口說無憑。

五　娘　這……

[14] 趁食人：〔than3-tsiaah8-lang5〕，靠辛苦賺錢維持家計的人。

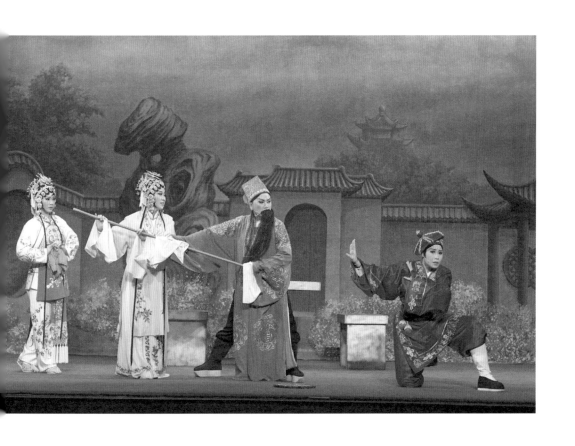

陳　三　我願以筆為證。

⑩△益春在一旁暗自歡喜。

黃九郎　益春！

益　春　在！

黃九郎　你去提文房四寶來予伊寫甘願字。

益　春　是！

△益春下台。

黃九郎　五娘！

五　娘　在！

黃九郎　遮無你之事，你先退下去。

五　娘　是！

△五娘和陳三偷偷對看一眼，五娘下台，陳三又往五娘離去的方向多看一眼。益春拿文房四寶上。

黃九郎　看啥物！緊寫來！

陳　三　是！待我寫來！

△陳三寫立約書，益春在一旁磨墨。

【新人調】
提筆欲寫立約書，條件互約莫相欺，
拍破寶鏡無錢通賠你，情願奴僕做三年。

寫好囉，請員外過目。

△黃九郎接下立約書。

黃九郎　嗯！寫得清清楚楚，益春。

益　春　在。

黃九郎　炁伊去工人的房間。

益　春　是。

△黃九郎下，益春收鏡。陳三往黃九郎離去的方向張望，確定黃九郎走遠，鬆了一口氣。

益　春　來！我炁你來去你欲睏的所在。

陳　三　是咧佗位？

⑩ 益春從一開始責怪陳三打破鏡子，到陳三不願承認而轉為生氣。黃九郎出現後又從生氣轉為擔心、害怕，眼見事情越演越烈，趕緊找五娘搬救兵。直到五娘稍稍平息員外的怒氣，益春才逐漸鬆口氣。待聽到陳三確定能夠留下來，益春暗自歡喜。

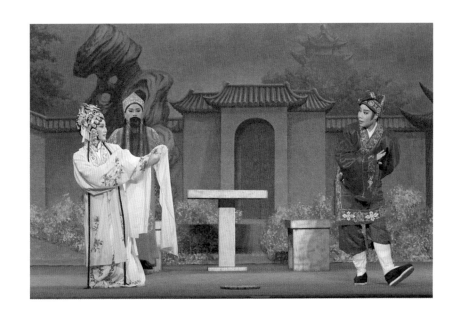

益　春　佇咧五間尾[15]。

陳　三　啥物？叫我去睏五間尾！我是……

益　春　是啊！阮兜所有的工人攏嘛睏佇咧遐。

陳　三　這……唉！罷了。

益　春　【都馬調】
　　　　是你抱鏡無細膩，才著長工來做三年，

陳　三　⑪拍破寶鏡是我故意，總講是為著這兩粒荔枝，

益　春　你講的話敢有真，

陳　三　我是大丈夫並非小人，

益　春　請你將荔枝予我認，
　　　　△陳三耍荔枝香包，將香包交給益春。

陳　三　我是故意欲來為僕，接近娘身。

益　春　原來你是馬上的郎君無差無錯，你為風流計謀多。

陳　三　我愛怎娘仔彼欉人參果。

益　春　我才鬥忙挽來予三哥，

陳　三　萬事拜託你鬥忙，萬事拜託你相鬥，

益　春　人講緊事著愛寬辦，若有心掖[16]籽就能變成欉。

　　　　△益春牽陳三下台。

[15] 五間尾：〔goo7-king1-bue2〕，工人住宿之處。
[16] 掖：〔ia7〕，播種、撒種。

⑪ 益春聽到「拍破寶鏡是我故意」先是驚訝「原來你是故意的？為什麼故意？」，聽到「總講是為著這兩粒荔枝」才恍然大悟，但還是覺得「你說的是真的嗎？」。看到陳三拿出荔枝香包，才確認「原來你是馬上的郎君無差無錯」。

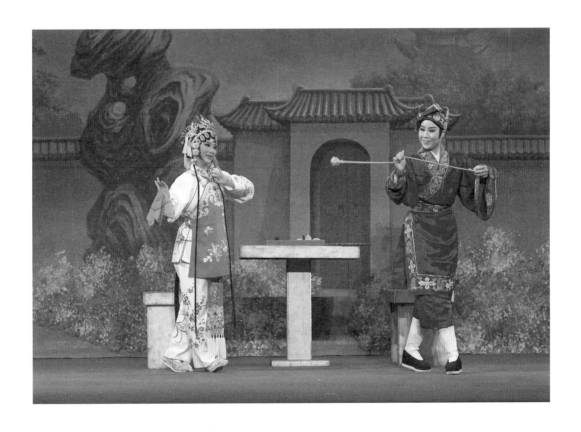

陳三五娘 —— 留傘、雙吃醋

〈留傘〉一折，接續上一場〈捧盆水〉的情節而來。在〈捧盆水〉中，已在黃家為奴兩年餘的陳三始終沒有機會接近五娘。一日，陳三求益春讓其代捧盆水進五娘房中，兩人終於相會。陳三藉此機會向五娘細訴衷情，卻恰好被進房的益春撞見。五娘害羞而假作嗔怒，把陳三趕出房。陳三不解其意，氣沖沖離開。益春察覺五娘心意，試探五娘是否將陳三留下，得到五娘同意後，趕緊出門挽留陳三。〈留傘〉一折演述益春挽留陳三的過程。起初陳三去意已決，經益春三番兩次挽留，向陳三訴說五娘心意，終於成功將陳三留下。益春答應替陳三送信傳情，也藉此機會向陳三表達愛意。陳三聞言大喜，允諾納益春為妾。〈雙吃醋〉一折，述陳三在信中與五娘相約三更幽會，正當二人濃情密意之際，益春出現，見自己被冷落而生氣。五娘察覺有異，才知陳三、益春私下早有約定，對陳三的風流感到生氣。陳三擺不平五娘和益春的醋意，最終五娘讓步，才平息這場紛爭。

　　〈留傘〉是《陳三五娘》最為人熟知的一段，不同於一般「挽留」情節的悲傷、愁苦，益春以開朗活潑的態度挽留陳三，用柔情軟化陳三離開的決心。在挽留陳三的同時，也讓觀眾感受到益春的甜美。表演上，〈留傘〉也是最吃重的一折，繁重的唱腔和身段、大量的碎步與蹉步，載歌載舞的表演方式考驗演員的默契和體力。此外，廖瓊枝強調益春在這一折「要俏」、「要敢」，才能充分表達益春追求陳三的心意。〈雙吃醋〉一折目前已較少見於「薪傳歌仔戲劇團」版本之《陳三五娘》全本演出，不過廖瓊枝仍希望以折子戲的形式將這段表演保留下來。這一折著重三人之間的互動，陳三焦頭爛額地在五娘和益春之間周旋，許多細微的表情和互動，往往令觀眾會心一笑。

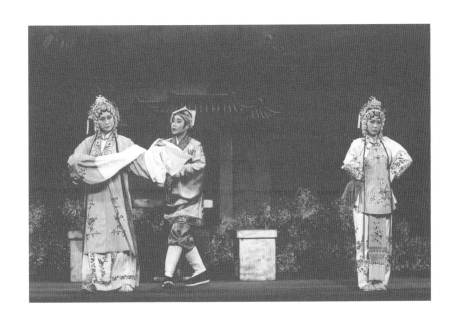

場景 — 五娘房外、花園、五娘房間
人物 — 陳三、益春、五娘

　　　　△陳三背著包裹、拿傘出台，準備離去。

陳　三　【花前對唱】

　　　身為男兒愛立志，不可為情再躊躇，
　　　包裹雨傘款齊備，回鄉來去娶妻兒。

　　　　△益春出台。

陳　三　【七字白】

　　　陳三夯傘欲起身，
　　　①△益春抓住傘。

益　春　益春留傘隨後面，
　　　請問三哥乜原因，請你對我說分明。
　　　②△益春用肩膀推陳三。

陳　三　【留傘調】

　　　落花有意心堅定，流水卻對我無情，
　　　我再為奴有何用？以往痴情到此停，
　　　看破啊，回鄉啊，回鄉另娶親，咿哪唉咿呦得呦。

益　春　為娘盆水雙手捧，你在此為奴已兩冬，
陳　三　一旦婚姻無希望，搢山填海了戇工，
益　春　勸聲啊，三哥啊，千萬毋通放，咿哪唉咿呦得呦。
陳　三　為伊空迷空相思，為伊白白費心機，
　　　恁娘對我無情義，在此空等無了時，
　　　益春啊，你毋免啊，共我來膏膏纏，咿哪唉咿呦得呦。

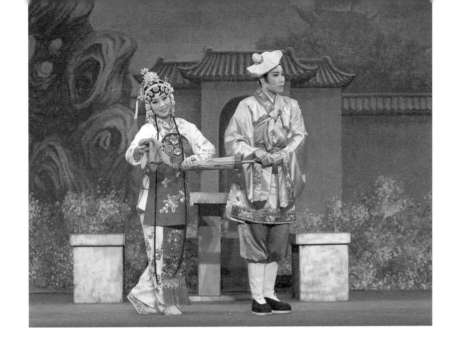

① 從【七字白】到【藏調仔】，陳三和益春有許多搭配雨傘的身段。廖瓊枝強調益春抓傘的時候，拿八角巾的手要加一個手腕花，比較美觀。轉身或翻身的時候，傘不要貼離身體太近。

（可參考光碟第 3 片 00:32:00~00:35:22）

② 益春在〈留傘〉一折，幾次用肩膀推或主動靠近陳三，陳三也不時會接近、撩撥益春。兩人的互動可與〈磨鏡〉時益春的處處防衛做對比，顯示兩人在這段期間培養出很好的感情。但也因為平時較親密的相處，反而使陳三沒有察覺益春的心意。

益　春　三哥，且慢！

③△益春抓住陳三雨傘，二人配合著【藏調仔】前四句，踏四角頭，一句一個亮相。

【藏調仔】
　　　我勸三哥你予我留，
陳　三　你今留我無功效，
益　春　千萬你著毋通走，
陳　三　我今決心欲轉阮兜，
益　春　你予我留，
陳　三　無功效，
⎧益　春　我勸三哥你予我留咿……你毋通走。
⎩陳　三　益春你毋免共我留咿……你毋免留。

④△以下到【對歌】前的口白用泉州音。[1]

益　春　三哥，你欲佗去？
陳　三　我欲轉去泉州娶新婦。
益　春　三哥，你欲轉去泉州娶新婚，敢有共阮阿公、阿媽相辭？
陳　三　呃呀！三哥長工未到年，我若同恁阿公、阿媽相辭，我就走袂離。
益　春　欸……三哥，你說也是，你毋共阮阿公、阿媽相辭，無你著共阮阿娘相辭咧！
陳　三　哼！講起恁娘薄情無義，我同伊相辭欲做乜？
益　春　欸……三哥，你毋共阮阿娘相辭，無你嘛著帶念益春小妹暝昏早起，共你捧燒捧冷，共你洗衫補綴，你欲轉去，嘛著共益春小妹相辭一下！
　　　　△益春用肩膀推陳三。

[1] 陳三是泉州人，五娘為潮州人。

③ 這裡化用「踏四角頭」的方位變化，配合【藏調仔】，做出高低錯落的四個亮相。

（可參考光碟第 3 片 00:34:04~00:35:22）

④ 以下對白用泉州音，一方面讓觀眾有新鮮感，一方面也是益春試圖用陳三熟悉的泉州口音打動他。益春雖然挽留陳三，但臉上沒有一點憂愁的表情，而是用非常撒嬌、黏膩、拖長音的語氣和陳三說話。

（可參考光碟第 3 片 00:35:23~00:37:49）

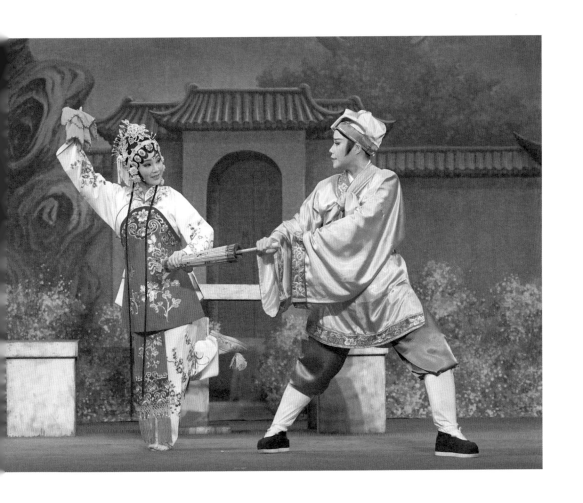

陳　三　這⋯⋯好啊！帶念這段時間你我相處，好情好義，你若欲
　　　　辭，咱就來辭啊！
　　　　⑤△陳三挑益春下巴。
　　　　△〔慢長錘〕² 中，兩人做相辭的身段。

陳　三　【對歌】
　　　　益春你對我實在好，咱的情份我永記在心窩，
　　　　兩年的期間咱互相照顧，其實我也毋甘你離開三哥。
　　　　△益春會錯情，搶過陳三的雨傘。

益　春　【慢板轉快板七字調】
　　　　⑥聽伊言來暗喝好，原來我的情絲有去纏著三哥，

陳　三　若想起恁阿娘我著心火著³，伊五月荔枝佇咧拋迌迌。
　　　　哼！
　　　　△陳三搶過雨傘欲走，益春急忙上前擋住。

益　春　欸⋯⋯三哥，且慢！

　　　　【都馬調】
　　　　哎喲！不可行啊！不可行！三哥你怎可遮爾仔絕情，
　　　　△益春用手推一下陳三。

陳　三　是恁阿娘太藐視人！

益　春　你猶閣毋知阮阿娘的個性，伊有萬般的心事不敢表明。

陳　三　哦，伊有何心事啊？

益　春　伊顧前顧後，顧伊千金小姐的體面，
　　　　伊驚來驚去，原因是自細有定親，

陳　三　這我早就知囉。

益　春　伊感情才毋敢對你當面承認，是恐驚外人批評，
　　　　其實伊自從初見面，就對你一見鍾情。
　　　　⑦△益春用肩膀推陳三。

陳　三　這⋯⋯

² 慢長錘：戲曲鑼鼓術語。常用於人物上、下場。
³ 著：〔toh8〕，燃、燒。

⑤ 陳三在益春的柔情勸說下，稍微平息了怒氣，又不改其風流本性，逗了一下益春。

⑥ 益春【七字調】的前兩句要將心中的甜蜜傳達給觀眾。益春喜歡陳三，所以陳三的言行舉止容易使她會錯情。而陳三生性風流，沒有將自己和益春的親密互動太放在心上，所以唱完「其實我也毋甘你離開三哥」後，情緒並沒有停留在此，也沒有留意到益春的反應，而是又回到被五娘拒絕的氣憤中。

⑦ 益春幾次用肩膀推陳三，跟陳三撒嬌，但這次還多了一層意思：「我們阿娘本來就喜歡你了，是你不知道而已。」陳三知道實情後，他的「這……」有開心，又有一點靦腆和不敢相信。

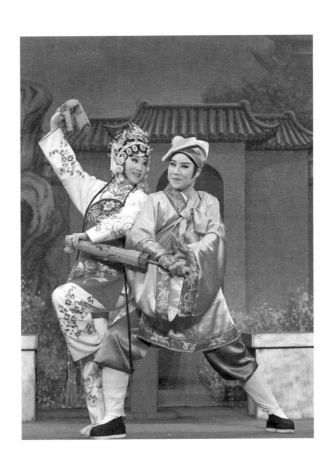

益　春　三哥啊！

　　　　請你詳細共伊想看覓，

　　　　彼个林大敢有三哥仔你這範的人才？

陳　三　當然嘛無。

益　春　益春講予你了解，我這擺會來留你，

　　　　是阮阿娘叫我，我才專工來。

　　　　△以下對白襯在【都馬調】間奏之中。

陳　三　你講的敢是誠實 [4] 的？

益　春　當然嘛是誠實的，抑若無，我哪會知影三哥你欲走呢？

陳　三　你無騙我？

益　春　哎喲！人騙你是欲做啥物啦。

陳　三　抑若按呢，伊為何出言相欺，又閣將我趕出房呢？

益　春　這……這叫做枵鬼假細膩，愛食假志氣。

陳　三　你講的話敢有實在，

益　春　現在阮阿娘咧傷心你欲離開，

陳　三　如此我就閣向伊求愛。

益　春　【都馬尾】

　　　　益春替你鬥安排，你的啊，苦心啊，講予阮阿娘知，哎喲
　　　　阿娘知。

陳　三　拜託益春鬥安排，我的啊，苦心啊，講予恁阿娘知，哎喲
　　　　阿娘知。

益　春　三哥，按呢你毋走矣喔！

陳　三　嗯。

[4] 誠實：〔tsiann5-sit8〕，真實的、真的。

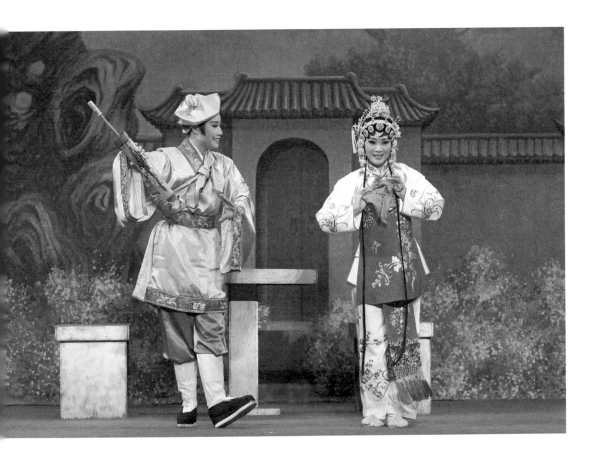

益　春　好！雨傘予我提，咱轉來去。

　　　　△益春牽陳三連台回花園，陳三解下包裹。益春下台拿
　　　　紙筆，再出台。

陳　三　⑧待我寫批予恁阿娘伊。待我寫來。

【人道】
頭次見面看花燈，一見娘面亂心靈，
二次見面在樓頂，我來為奴費苦心。

【倡門賢母】
自幼讀書古典富，為奴望近娘身軀，
父兄看我是才子，我卻為娘來做挑夫。[5]

⑨【送君別】
娘你對我若有意，接信切莫再推辭，
希望佮你結連理，結連理，見面約在今夜三更。

陳　三　寫好囉，益春，拜託你替我送批予恁阿娘伊。

益　春　這……三哥，如果你佮阮阿娘若成局，抑我咧？

陳　三　你哦！我當然會對你更加閣較好。

　　　　△益春暗喜。

陳　三　我會將你當做是我的親小妹看待！

　　　　△益春失望。

益　春　⑩【柳燕娘】
聞言心如穿萬箭，枉我為伊費心機，
伊佮阮阿娘若結連理，虧我以後無所依。

[5] 在目前「薪傳歌仔戲劇團」的全本演出中，為了縮短演出時間，通常會將【人道】、【倡門賢母】兩支曲調刪去。

⑧ 益春在前面始終是開朗活潑的，但是到了陳三寫信的時候，她想起「他們在一起，那我怎麼辦？」，開始有了一些擔憂的神色。

⑨ 陳三在【送君別】的前奏用風流的眼神看了益春一眼，益春對到眼神而害羞。

⑩ 陳三一開始還沉浸在五娘收到信的幸福幻想中，沒有注意到益春的失落。直到回過頭看到益春，才稍稍注意到益春的神色不對勁。

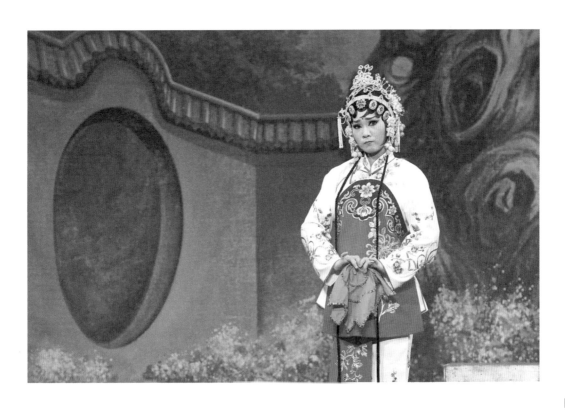

陳　三　【七字白】

　　　　　開言就叫——

　　　　　我一个好小妹，有何心事你著講坦白，

　　　　　是毋是擔心你的媒人禮？

　　　　　益春啊，

　　　　　看你欲愛金愛玉攏無問題。

益　春　哎喲，人毋是啦！

陳　三　毋是？抑若無你是欲怎樣啊？

益　春　⑪我……三哥！

　　　　　【七字白】

　　　　　我時常為你捧燒捧冷，相處勝過手足情，

　　　　　我若講出恐驚哥毋肯，

陳　三　欲哪會呢？你緊講，我一定會答應你。

益　春　我……

陳　三　你講啊！

益　春　這……

陳　三　益春，你毋著緊講啊。

益　春　我想欲佮哥結鴛盟！

　　　　　⑫△陳三做反應。

陳　三　【中板七字調】

　　　　　聞言一切才了解，我卻予伊愛毋知，

　　　　　益春，

　　　　　既然你對我有意愛，恁娘嫺[6]著愛照頭排。

益　春　只要三哥有歡喜，益春甘願予你做細姨，

　　　　　我替你引進佮娘相見，以後咱三人永相依……

兩　人　三人來永相依啊！

[6]嫺：〔kan2〕，婢女。

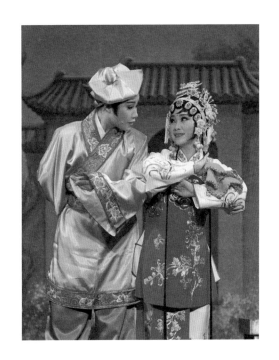

⑪ 廖瓊枝強調在這段猶豫要不要表白的
情節裡，要表現出益春的羞澀、靦腆，不
要有太多皺眉、愁苦的表情。

（可參考光碟第 3 片 00:49:44~00:49:53）

⑫ 陳三聽到益春的表白，先是愣住，接著轉頭和益
春對到眼，再轉回來面向觀眾，露出「唉呀！」恍
然大悟的表情。廖瓊枝特別強調要轉回來之後才能
做反應，使觀眾接收到更強烈的情緒。陳三得知五
娘和益春的心意，反應雖然都是開心的，但還是有
一些區別。陳三對五娘是苦苦追求、願意犧牲的
愛，而益春則是意料之外的驚喜，有點「哇，多一
個真好」的心態。另一方面，陳三在知道益春的心
意後，看著益春的眼神也要和之前隨意地、習慣性
地撩撥有所不同。

（可參考光碟第 3 片 00:50:26~00:51:01）

陳　三　益春，那這批就拜託你了！
　　　　　△益春拿信出門，又回頭挑陳三的下巴，兩人各自下台。
　　　　　△轉場。
　　　　　△五娘後退出台，看雙爿[7]，至台中亮相。

五　娘　⑬【蘇州調】
　　　　接著三哥一封信，宛如病後回復精神，
　　　　盼望今生能做陣，又恐姻緣簿內無定此婚姻。

　　　　　△陳三從下場門出台，兩人背靠背相撞。

陳　三　阿娘……
五　娘　三哥，你寫信約我來，有何事呢？
陳　三　阿娘啊……

　　　　【都馬調】
　　　　約你來遮無別項，我愛黃家的好花欉，
　　　　一心一意想欲挽，請問阿娘你通毋通。
五　娘　我知你為我誤前程，可是你毋知我的心情，
　　　　因為婚姻是父母定，若紅杏出牆會留下臭名。
陳　三　不如意的婚姻欲怎過一生，聽說林大為人不正經，
　　　　改嫁我為妻你若肯，
　　　　　△陳三想握五娘的手，五娘抽開手。
　　　　我的叔兄會替咱解決咱為難的事情。
五　娘　此事你既然有法擔領，若按呢我就……
陳　三　你就怎樣？
五　娘　我……

[7] 看雙爿：戲曲舞台調度術語。又稱「看雙邊」，指演員觀望舞台左右兩側的調度形式。

⑬ 五娘依約幽會，既開心、又害羞、也有不安。心裡盼望能和陳三有結果，但想起婚約和名譽問題，又擔心終究沒有緣分。陳三第一次想握五娘的手被躲開，在陳三保證父兄能解決婚約難題後，五娘才放下心中的不安，接受陳三。

陳 三　你就要答應陪伴兄，

　　　　△陳三握住五娘的手。

　　　　娘子啊娘子，你若心有定，

　　　　咱今夜二人誠心誠意來約定親情。

　　　　⑭△五娘靠在陳三身上，順勢挑了陳三下巴。

五 娘　【都馬尾】

　　　　三哥你若能解難關，我願啊，與哥啊，與哥配鳳鸞，配鳳鸞。

　　　　△益春出台，把陳三、五娘推開。

益 春　陳三，你！

陳 三　【七字調】

　　　　益春你受氣為如何？

益 春　你免佯生[8]假糊塗。

五 娘　益春……

　　　　難道三哥有佗位差錯？

益 春　⑮愛知你就去問三哥。

五 娘　三哥，你是毋是共伊益春……

陳 三　這……

五 娘　講啊！

陳 三　我……

五 娘　講啊！

陳 三　嗯……

五 娘　你毋著緊講啊！

陳 三　阿娘啊……

　　　　【都馬調】

　　　　人講有愛才有醋，難怪阿娘你醋火多，

　　　　△陳三上前想安撫五娘，被五娘推開。

　　　　⑯我交益春是無奈何，千求萬求，求你原諒三哥。

8 佯生：〔tìnn3-tshinn1〕，裝蒜。

⑭五娘平時雖是端莊穩重的大家閨秀,但此時已經確定彼此的愛意,又無其他人在場,所以難得在表演上呈現比較親密的舉動。

⑮ 益春雖然吃醋,但她生氣的對象是陳三,不是五娘,面對兩人的態度有所區別。「愛知你就去問三哥」一句,前四個字對五娘,語氣有一點委屈,後四個字對陳三,語氣則是生氣的,有點咬牙切齒。

(可參考光碟第 3 片 00:57:50~00:57:56)

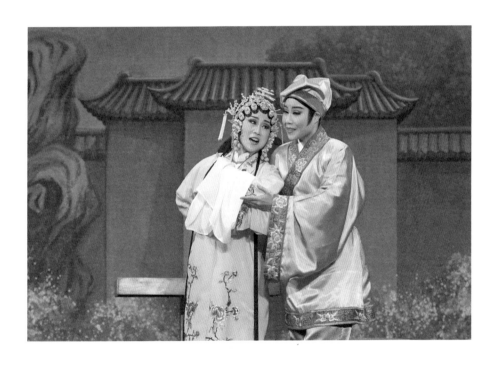

⑯ 益春聽到陳三「我交益春是無奈何」的推託之詞,先是對觀眾愣住,然後看看陳三,心想:「你竟然這樣說我?好啊,我生氣了!」

五　娘　你口來如刀舌如劍，你風流過界我犯嫌[9]，
　　　　你本性風流我真無保險，
　　　　你歡喜，你敢知影我心肝會砧。

陳　三　以後我會對你較好，
　　　　我會對你體貼，做一個純情的好三哥。

益　春　嗯……

陳　三　哎呀！
　　　　慘囉，彼爿益春目睭睨[10]俗惡[11]，今事情看欲怎發落。
　　　　哎呀！
　　　　人講一頭擔雞雙頭啼[12]，
　　　　昨日才歡喜我有大某佮細姨，現在彼爿咧爭過來，
　　　　這爿咧爭過去，叫我欲怎樣才會平。
　　　　益春啊益春，我勸你莫生氣，近前去求恁娘伊，

益　春　我並無對娘不起，你叫我去認罪分明是將我欺。

陳　三　益春……
　　　　△益春重重踩了陳三一腳。

陳　三　哎呀！
　　　　人講一某無人知，二某是相卸代[13]，
　　　　總講是我貪心家己愛，如今才難下台。
　　　　阿娘阿娘，以往之事你莫追究，
　　　　水潑落地難得收，為守咱的秘密，請你相讓。

陳　三　抑若無……我就敢……

五　娘　敢怎樣？

陳　三　我敢……

五　娘　敢欲拍我是毋？

[9] 犯嫌：〔huan7-hiam5〕，犯忌、犯疑、嫌疑。

[10] 睨：〔gin5〕，眼睛瞪著看，以此發洩怒氣或不滿。

[11] 睨惡惡：〔gin5-onn3-onn3〕，形容生氣時睜大眼睛瞪著人。

[12] 一頭擔雞雙頭啼：〔tsit8-thau5-tann1-ke1-siang1-thau5-thi5〕，腳踏兩條船。

[13] 一某無人知，二某相卸代：〔tsit8-boo2-bo5-lang5-tsai1, nng7-boo2-sio1-sia3-tai7〕，家中二妻爭執，因互相譙罵而使得家醜外揚。

陳　三　無啦，我欲哪會敢呢？我敢……

五　娘　怎樣啊？

陳　三　**我敢雙跤跪落去向你求。**

　　　　⑰△陳三單膝跪下。

五　娘　且慢……

益　春　嗯……

　　　　△陳三示意益春先不要發火。

　　　　△五娘看陳三，陳三趕緊改成雙膝跪，五娘笑出來。

五　娘　想來去倒講嬌會折敗，我火消氣降將哥牽起來，

　　　　益春，

　　　　益春啊，你敢會記得五月初五咱在樓台，

　　　　你講愛伊郎君予咱二个做翁婿[14]**，**

陳　三　按呢好啊！

益春、五娘　　嗯……

陳　三　⑱無、無啦……

五　娘　今郎君在眼前你怎主裁，

益　春　我是小小的女婢無權利，

五　娘　若按呢我做大某你做細姨，

益　春　阿娘，你誠實答應欲予三哥娶我是毋？

五　娘　就遵照你端午所講的心願。

益　春　**我若得一點心意著真歡喜，**

陳　三　**我一定會分甲**

　　　　真公平。

　　　　△陳三和五娘一同亮相，益春在一旁有些失落。

[14]　〈拋荔枝〉一折，端午節五娘和益春在樓台上看到陳三之時，益春曾和五娘開玩笑：「一句笑話對娘講，娘婿公家來做翁」。

⑰ 陳三跪下時，五娘直覺地阻擋他，但當發現陳三明明說「雙跤跪落」卻只用單膝跪時，又用眼神示意「你的另一隻腳呢？」陳三才趕緊雙膝跪好。廖瓊枝教過「眼神」和「手指」兩種示意方式，不過她認為還是用眼神更符合五娘的身分。此處還有另一種詮釋方式：五娘看著陳三，沒有特別示意，是陳三自己心虛，趕緊將雙膝跪好。五娘看到陳三的反應笑了出來，態度也跟著放軟。

（可參考光碟第 3 片 01:02:36~01:02:50）

⑱ 益春和五娘看到陳三緊張的樣子，兩人先對視，然後轉向觀眾，笑出來，化解了僵局。

（可參考光碟第 3 片 01:03:46~01:03:55）

陸

王寶釧

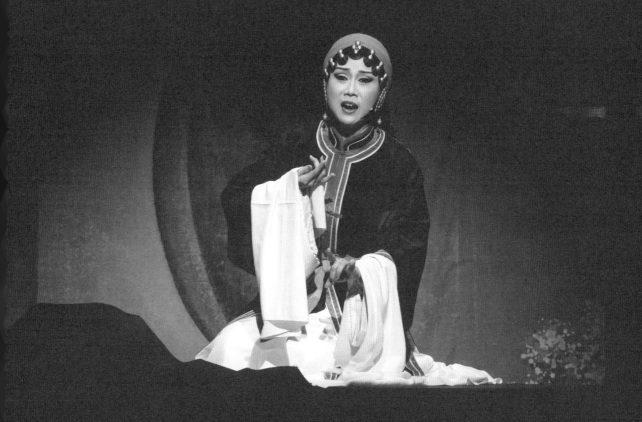

三擊掌

【雜唸仔】、【七字調】、【藏調仔】、【都馬調】、【七字搖板】
【樓台會】

別窯

【都馬緊疊仔】、【絲線調】、【七字調】、【都馬調】、【都馬哭】
【七字白】、【金水仙】

寫血書

【望月詞】、【七字調】、【破窯二調】、【留書調】

王寶釧 ── 三擊掌

廖瓊枝在內台班「金山樂社」[1]時期，該團常演《王寶釧》，但
當時廖瓊枝並未學此戲齣，是進了「龍霄鳳」[2]劇團[3]之後才習
得。1996 年，廖瓊枝招收第一期「文建會臺灣歌仔戲藝術薪
傳計畫」藝生，教授〈寫血書〉、〈回窯〉兩折。之後，在此兩折的
基礎之上，廖瓊枝將劇情長度加以擴充，並加入武戲場景，自〈花
園會〉演至〈回窯〉止，亦是後來「薪傳歌仔戲劇團」之演出本。[4]

〈三擊掌〉敘述石平貴接得繡球後入府認親，不料卻被王允命人
打出相府。王寶釧得知此事，欲說服父親應允，結果不但說服
不成，反致父女關係決裂。王寶釧與王允三擊掌為證，決意離家
出走。〈三擊掌〉的觀賞重點在於後半段王寶釧與王允對唱的【都馬
調】、【七字調】，藉由板式變化表現父女二人在論理過程中，由理
性乃至爭吵的情緒變化。

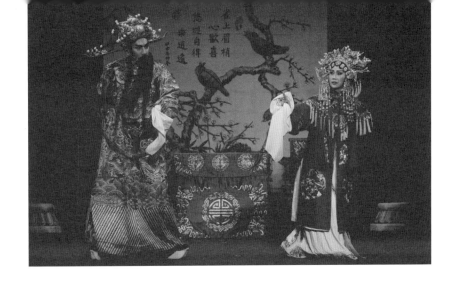

[1] 廖瓊枝於 1949 年以「綁戲囝仔」身分進入「金山樂社」，正式開始學戲，後於 1953
年三年四個月綁約屆滿前夕逃班。詳參紀慧玲：《凍水牡丹廖瓊枝》（臺北縣：印刻文
學，2009 年），頁 279。

[2] 龍霄鳳，本名陳秀鳳，原為嘉義「光明園」臺柱文武小生，後自組「龍
霄鳳」劇團。龍霄鳳曾於 1956 年獲選第六屆全國地方戲劇比賽最佳男主角，該班更
於 1957 年獲得第七屆全國地方戲劇比賽冠軍。詳參曾郁珺、徐亞湘：《城
市 · 蛻變 · 歌仔味：臺北市歌仔戲發展史》（臺北：臺北市政府文化局，2012
年），頁 99。

[3] 廖瓊枝於 1956 年加入「龍霄鳳」，後於 1958 年出班，退出內台，改演外台戲。詳參
紀慧玲：《凍水牡丹廖瓊枝》，頁 280。

[4] 《王寶釧》劇本之演變過程，詳參蔡欣欣計畫主持：《《王寶釧》劇本注釋與導讀》（宜
蘭：傳藝中心，2004 年），頁 28-30。

場景 ─ 相府大廳

人物 ─ 王允、石平貴、王寶釧、玉蘭、將軍、旗軍

　　　　△將軍領石平貴出台，進門。

將　軍　相爺有請。

　　　　△王允出台。

王　允　何人得球？

將　軍　得球之人在此。〔介〕[5]

　　　　△王允一觀，臉色大變。

王　允　你叫何名姓？

石平貴　石平貴。

王　允　何處高就？

石平貴　千家萬戶。

王　允　身居何職？

石平貴　倚門提督。〔介〕

王　允　若按呢，你就是千家萬戶咧向人求乞！〔介〕

石平貴　這⋯⋯唉，慚愧呀。

王　允　哼！

　　【雜唸仔】

　　　老夫看一下見，怒火沖半天，

　　　暗怪寶釧女兒，為何繡球會拋予伊。

　　　石平貴，你是流浪的乞兒，澎管[6]佮[7]破加薦[8]，

　　　披頭散髮赤腳穿破衣，三餐難度飢，

　　　哪有資格登對千金女，快將繡球還我，你倒轉去。〔介〕

[5] 介：歌仔戲中鑼鼓點的通稱。又有稱「介頭」、「鼓介」者，如「大介」、「小介」等。

[6] 澎管：〔phong7-kong2〕，乞討時用來邊唱歌邊拍打的竹筒，可見於本地歌仔《呂蒙正》。

[7] 佮：〔thin7〕，伴、和。

[8] 加薦：〔ka1-tsi3〕，一種用藺草（鹹水草）編成的提袋，今也用來泛指小提包。

石平貴　繡球是小姐親手拋，無意之中繡球向我投，

　　　　這必是天送良緣到，一旦得球當然認親來恁兜。

王　允　認親兩字免閣講起，你可將繡球來換錢，〔插介〕

　　　　△將軍拿銀兩給王允。

　　　　二十兩銀予你提轉去，也可成家立業度時機。〔介〕

石平貴　【七字調】

　　　　平貴家世雖短微，我為乞度日是暫時，

　　　　男兒總有凌雲志，絕不貪圖你的金錢。

　　　　△玉蘭端茶出台，偷聽後隨即下台。

王　允　【藏調仔】

　　　　你我門風不相同，閹雞怎能佮鳳凰[9]，

　　　　佮親[10]兩字你毋免講，我若收你為婿會敗門風。

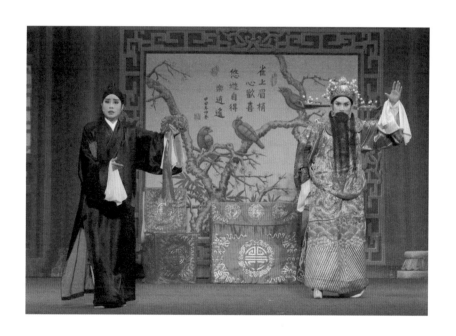

[9] 閹雞佮鳳凰：〔iam1-ke1 thin7 hong7-hong5〕，比喻自不量力欲高攀之意。

[10] 佮親：〔thin7-tshin1〕，透過婚配、收養等方式成為家人、親戚。

石平貴　【七字調】

　　你是一人之下萬官之上，枉你尊貴在朝中，

　　官居極品為丞相，一言九鼎你欲食言我絕不從。〔介〕

王　允　來呀！

旗　軍　在！

王　允　繡球收起，將伊拍[11]出去。

旗　軍　是！

　　　　①△旗軍打平貴出門，王寶釧上台，看到平貴身穿龍袍，一轉身又不見，產生疑問。〔介〕

王寶釧　原來是平貴！為何如此模樣？

石平貴　只因我身得繡球，相爺欺貧重富，命人將我拍趕。

王寶釧　這……〔一介〕既是如此，請你在外面等候我的消息。

石平貴　這……

　　　　△寶釧點頭示意。

石平貴　唉！

　　　　△石平貴下台，王寶釧入廳堂。

王寶釧　爹親萬福。

王　允　女兒不用。

王寶釧　謝爹親。

王　允　寶釧，來到前廳有何事情？

王寶釧　是為繡球之事。

王　允　喔！〔介〕，你可知繡球拋在何人的身上？

王寶釧　聽女婢報說，繡球是拋在化子石平貴身上。

王　允　若按呢，你欲如何打算？

王寶釧　也該遵照爹爹告示之言，匹配平貴為妻。

11　拍：〔phah4〕，用手打、打架。

① 廖瓊枝安排平貴被打下臺時，舞臺上閃現紅光，同時有另一位身穿龍袍的演員上臺和平貴對轉，以示金龍現身。寶釧上臺時，一開始先迴避閃現的紅光，接著再慢慢細看，發覺是平貴，脫口自言「原來是平貴！」

（可參考光碟第 4 片 00:05:28~00:05:44）

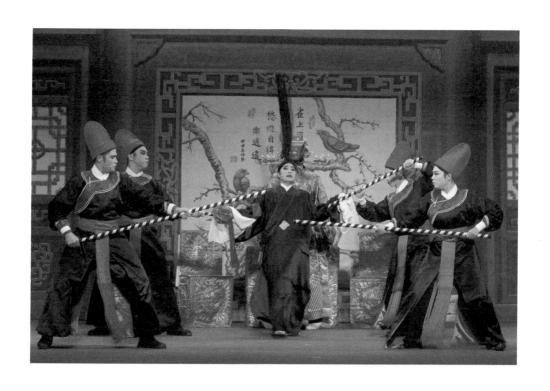

王　允　②這……哎呀！

【都馬調】

寶釧女兒，彩樓下王子公孫滿盡是，

你為何繡球欲拋予伊，怎可將婚姻當做兒戲，

你不該將繡球拋予乞兒。

王寶釧　雖是繡球我親手拋，我怎知繡球會向何人投，

爹親哪！貧窮富貴我無計較，懇求爹親將平貴留。

王　允　根本門風就不相配，

王寶釧　我是全憑繡球為媒，

王　允　小小的化子怎能入府招贅，

王寶釧　只要爹肯、我甘願，就無問題。

王　允　你是金枝玉葉官家女，伊是路邊的野草枝，

王寶釧　伊平貴是方頭大耳，伊當乞兒是暫時。

王　允　我若收伊為婿會失了體面，你若嫁伊會度日如度年，

王寶釧　我已託球牽良緣，嫁伊平貴心已堅。

王　允　你是我的掌上珠，如寶如珍，

我怎忍予你去嫁一個破衣披身，

王寶釧　只要爹親肯擂鼓助陣，平貴伊就能成為人上人。

王　允　好囉！寶釧，我不准你閣再談論石平貴之事，我愛你另選

佳婿！

王寶釧　這……〔介〕爹親哪、爹爹，自古道忠臣不扶二主，節女不

配兩夫，一旦繡球拋在平貴身上，就該終生寄託伊平貴。俗

語道，嫁雞綴雞飛，嫁狗綴狗走，平貴做乞丐，我甘願為伊

揹加薦斗，請爹成全。

王　允　寶釧，敢講你一生甘願綴伊食苦？

王寶釧　有苦就有甘。

王　允　甘從哪裡來？

王寶釧　等伊平貴為官。

王　允　為官？

王寶釧　是。

王　允　哈……石平貴若會做官，老夫甘願做馬予伊騎迌迌。〔介〕

②【都馬調】以板式變化表現這段情緒變化的過程。起
初父女都試圖以理說服對方，但勸說未果，二人漸失理
性，「根本門風就不相配」是第一次加速，「我若收伊
為婿會失了體面」為第二次加速。

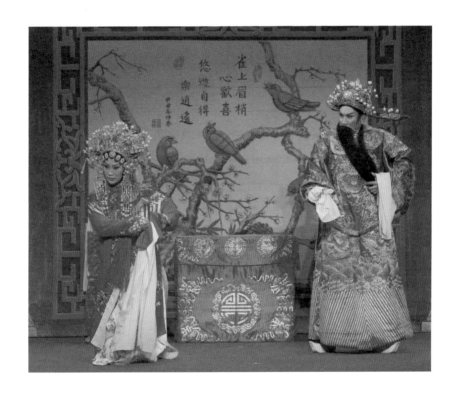

王寶釧　請爹親莫看輕平貴，我將平貴可比一比。

王　允　可比啥麼？

王寶釧　可比困龍未遇風雷，一旦風雷若響，困龍就能騰上雲端，到
　　　　時說不定平貴是在爹之上，非在爹之下。〔介〕
　　　　③△王允怒。

王　允　你……你……惱啊！
　　　　△王允欲打王寶釧又收手。

　　　　【七字調】
　　　　化子怎能在我之上，
　　　　我官拜左相是當朝的棟樑，

王寶釧　爹親！
　　　　海水怎能用斗量，強中自有人更強。
　　　　△王允發怒，吹鬚口。

王　允　④【七字搖板】
　　　　伊句句言語硬如釘，
　　　　〔轉快板〕
　　　　釘得老夫發雷霆，

王寶釧　拋球選婿是你決定，

王　允　欲選乞兒絕不能。〔介〕

王寶釧　告示並無分貧賤，

王　允　起碼養家必為先，

王寶釧　自立告示又改變，定難杜絕人閒言。

王　允　我為官不管人議論，

王寶釧　你不可道理全不分，

王　允　孽女應話無分寸，

王寶釧　遵理就難守天倫。

③ 寶釧「到時說不定平貴是在爹之上，非在爹之下。」一語，本意並非和王允頂嘴，卻在無意間激怒父親，引得王允差點出手打女兒。寶釧雖然看見父親的動作，仍然毫不退縮地據理力爭，故第一首【七字調】以快板表現父女爭執的狀態。

④ 廖瓊枝以「緊打慢唱」的搖板表現王允將要發怒又壓抑的狀態。接著兩人一來一往，句與句之間緊湊連接，沒有過奏，情緒持續上升，直到衝突最高點，王允終於忍不住搧了寶釧一巴掌。這一剎那，父女二人都嚇了一跳，王允沒想到自己出手打了這個平時最疼愛的女兒，寶釧也沒料到爸爸竟然會真的出手，由此引發寶釧離家出走的決心。表演上，要注意板式的穩定，一旦開口，速度就不能退下來。此外，情緒上升的同時，更須注意咬字清晰度，不能因速度加快而變得含糊。

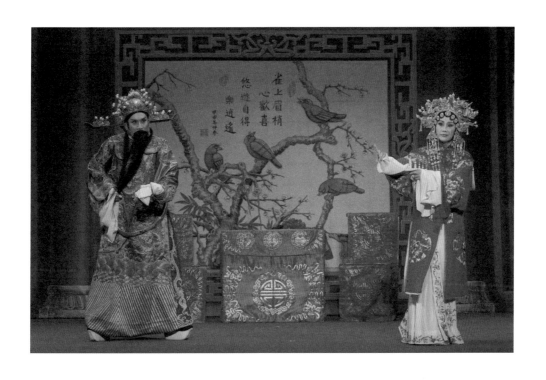

王　允　寶釧哪！孽女！〔介〕
　　　　既然你若認為石平貴是一个福星，若按呢你就綴伊去。〔介〕
　　　　你去！你就去！
　　　　△王允打王寶釧一巴掌。

王寶釧　⑤罷了。
　　　　△王寶釧要出門。

王　允　寶釧，你若踏出相府門，以後不准你再回來。

王寶釧　請爹放心，平貴做官若無勝過爹爹，我永不回來。

王　允　恐怕你口說無憑。

王寶釧　心堅如石。

王　允　那就打掌為號！
　　　　△王允、王寶釧做三擊掌，王寶釧要進房去。
　　　　且慢，你要哪裡前去？

王寶釧　⑥後堂與母相辭。

王　允　前廳就無父女之情，後堂哪有母囝之義，快將鳳冠、蟒襖
　　　　脫起。
　　　　△王寶釧跳盤坐。

王寶釧　【樓台會】
　　　　喝令一聲如雷貫耳，天降無情劍一支，
　　　　斬斷天倫父子義，落盡鉛華寒窯居。
　　　　△暗燈。

⑤ 寶釧要踏出門的那一刻，王允在後頭其實還想挽留，但是當「寶釧」二字叫出口，語氣就轉硬了，說出口的也是賭氣的話。而寶釧被父親打了之後，她的「罷了」尚帶有哭腔，但是聽到父親說出如此決絕的話，哭腔就收回來了，語氣倔強且不回頭地說出「請爹放心，平貴做官若無勝過爹爹，我永不回來。」

（可參考光碟第 4 片 00:14:44~00:15:26）

⑥ 寶釧與父親三擊掌時態度堅決，但當她說到「後堂與母相辭」，想起與母親的感情，故而帶有哭腔。寶釧跳坐時可用手護住排穗，或者改為跳跪，以避免穗子纏住鳳冠。

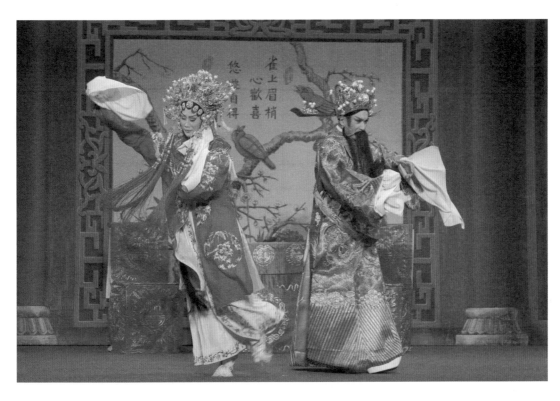

王寶釧
──別窯

〈別窯〉一折，述石平貴即將出征西涼，遠行之前趕回寒窯與寶釧道別。〈別窯〉當中有較多身段的展現，例如石平貴上場時的「趟馬」、王寶釧送別時的圓場、跳跪、跪蹉，以及最後的甩髮等等。

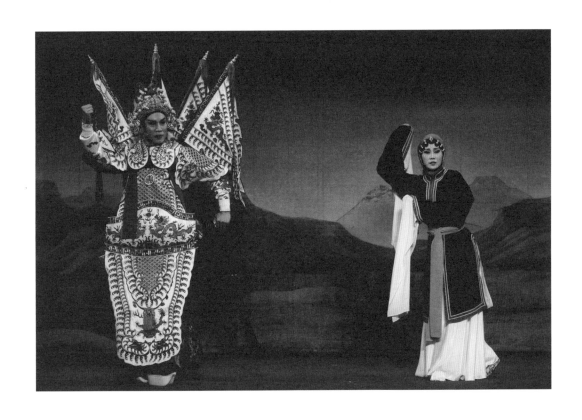

場景 ── 寒窯

人物 ── 石平貴、王寶釧、中軍

石平貴　（內白）呔！馬來呀！
　　　　△石平貴趕馬[1]上台。
　　　　馬來呀！

　　　　【都馬緊疊仔】
　　　　西涼興兵來侵犯，百萬番兵困三關，
　　　　軍方緊急民心亂，添兵補將保金鑾。
　　　　王允擺佈我降官，降為先鋒征西番，
　　　　急急忙忙趕回轉，趕回寒窯別寶釧。

石平貴　寶釧，我回來了。
王寶釧　（內白）來了。
　　　　①△王寶釧出台，石平貴下馬。

　　　　【絲線調】
　　　　忽聽有人咧呼喚，速開窯門探一番，
　　　　△王寶釧出窯門。
　　　　回來了！
石平貴　回來了！
王寶釧　回來了！
石平貴　回來了！
　　　　△王寶釧歡喜牽石平貴入窯。
王寶釧　**見君一身榮耀轉，身穿軍服必為官，身穿軍服必為官。**
　　　　平貴，你一別寶釧去到楚江河收妖[2]，今回來看你一身軍裝
　　　　打扮，莫非是……
石平貴　我在楚江河收服紅鬃烈馬，皇上大喜封我為做後軍都督。
　　　　〔介〕

[1] 趕馬：戲曲身段術語。又稱「馬趟子」，演員持馬鞭跑圓場上場，運用各種跳轉技巧
形成整套身段組合，表現人物在馬上的各種神情。
[2] 楚江河收妖：前面〈探窯〉一折述王母因不捨女兒受饑，命石平貴至相府後花園
取糧。石平貴至相府取糧時，不幸被王允發現而被毒打一番，遂棄文就武，並前往楚
江河收服紅鬃烈馬。

①寶釧幕後念「來了」之後，搭配著鑼鼓走上場，之後接唱【絲線調】。這個鑼鼓是廖瓊枝加上去的，為的是利用鑼鼓的聲響變化抓住觀眾注意力。寶釧探出窯門時做「掀門簾」的身段，因為他們所住的並非民居的「窯洞」，而是燒磚瓦的「磚窯」。「磚窯」一般沒有門，只用布或草蓆隔出裡外。

（可參考光碟第 4 片 00:21:12~00:21:43）

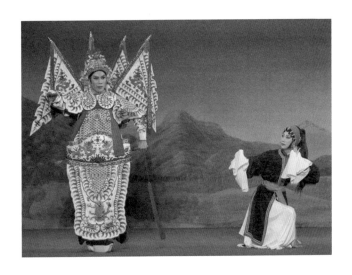

王寶釧　真是謝天謝地！

石平貴　慢謝天地。〔介〕

王寶釧　為怎樣？

石平貴　只因西涼下戰表來到，你爹王允當殿奏旨一道，將我後軍
　　　　都督降職為做馬前先鋒，愛隨軍出征。〔介〕

王寶釧　②【七字調】

　　　　聞說夫君欲出征，不由寶釧悲恨生，

　　　　可恨爹爹喪天性，全無帶念爸囝情。

石平貴　【七字調】

　　　　只因王允當殿搬奏，害得咱夫妻分兩頭，

　　　　卻是為國為民該報效，但願此戰能將番兵剿。

王寶釧　夫君哪！

　　　　【都馬調】

　　　　你再次一別何時還鄉，

石平貴　戰事難料怎知日子短長，此陣的軍將若比番兵勇，

　　　　三月抑五月就能凱旋回朝中。

　　　　軍力若難勝番兵強，恐怕就吉少多凶，

　　　　三年五載也難料想，說不定……

王寶釧　說不定怎樣？

石平貴　說不定變成刀槍之下，為國捐軀的將士英雄。

　　　　③△王寶釧差點昏倒。

王寶釧　【都馬哭】

　　　　一言宛如響春雷，棒打鴛鴦兩分開，

　　　　平郎！

石平貴　寶釧！

王寶釧　臨別此刻心欲碎，望你凱旋早回歸，凱旋早回歸。

　　　　△中軍上台。

中　軍　呔！石平貴聽令。

石平貴　來了。

　　　　△石平貴速出窯門拜見。

② 【七字調】前面兩句慢唱，第一句「聞說夫君」之後的韻口是廖瓊枝慢板【七字調】頗具代表性的特色。《王寶釧・寫血書》「自從內襟拆一角」的「自從內襟」之後、《什細記・哭靈》「我聞言如藤纏樹身」的「我聞言如藤」之後，都使用了相同的韻口。接著寶釧想起此番生變乃因父親王允從中作梗，因此廖瓊枝要求自第三句由慢轉緊，以表達「悲恨」的情緒。

（可參考光碟第 4 片 00:23:24~00:25:05）

③ 在廖瓊枝早期版本裡，這裡的亮相雖也有情緒表達，但動作較單純。後來在教學、演出過程中慢慢增加細節，例如在此處加上暈眩、站不穩的身段表現。

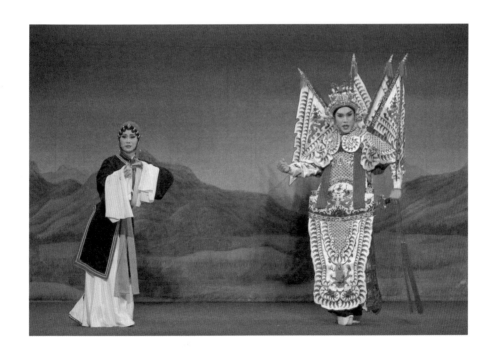

中　軍	軍情緊急，元帥欽點兵將，令你速速到營中候命。
石平貴	領令。
	△中軍下台，石平貴再入窯。
王寶釧	何人來到？
石平貴	中軍來到。
王寶釧	來此何事？
石平貴	說元帥校場點兵，愛我即時落校場，與你告辭。
王寶釧	且慢！平貴你一別而去，寶釧的生活欲如何咧？
石平貴	皇上有旨，軍將家眷可領十擔乾柴、八斗白米。〔介〕
王寶釧	若渡不足咧？
石平貴	④這⋯⋯你⋯⋯就回轉王相府去罷。〔介〕

王寶釧	【七字調】
	平貴你怎可說此話，你敢忘卻早當初，
	佮爹三擊掌親口說，你官無勝爹我永不回。

石平貴	【七字白】
	既然寶釧言有信，願皇天不負苦心人，
	平貴誓要求上進，可助寶釧你言成真。

石平貴	寶釧，我從軍之時，糧食若不足三姐你渡日，你就窯左、窯右，〔介〕與人漿洗[3]補紩[4]，窯前、窯後，〔介〕向人求借，待我平貴凱旋回轉，帶妻寶釧，家家戶戶登門拜謝。〔擂鼓聲〕
王寶釧	平貴，為何鼓聲喧鬧？
石平貴	元帥校場擂鼓點兵。
王寶釧	元帥點兵你不到，豈不是犯了軍法？
石平貴	頭通鼓點兵不到，重拍四十大板！

[3] 漿洗：〔tsiunn1-se2〕，衣服洗淨之後，浸入稀麵糊中漿平。
[4] 紩：〔thinn7〕，縫紉、縫合。

④ 平貴說「就回轉王相府去罷」一句，要特別注意語氣。平貴是因為捨不得寶釧太辛苦而出此言，語氣不可軟弱，也不能不耐煩。聽了寶釧一番堅決的表白後，也重燃平貴的信心，再次許下承諾。

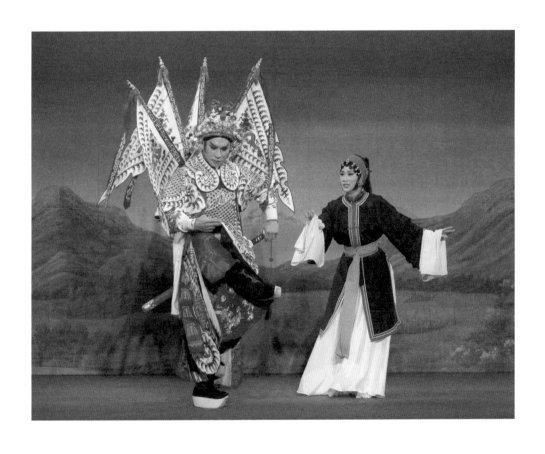

王寶釧　⑤【金水仙】

君受寶釧相連累，

石平貴　**勸妻不可淚雙垂，時刻已經逼到位，**

王寶釧　**難分難捨難分開，難分開。**

石平貴　寶釧，我有軍務在身，不可誤了時刻，就此與你告辭。

王寶釧　且慢，平貴你要去，受妻奉送一程。

石平貴　送君千里終須一別，何必咧？

王寶釧　夫妻之情理所當然。

石平貴　可是窯外風透啊！

王寶釧　唉，若經不起一時風砂，阮來日怎度春秋咧？〔介〕

石平貴　好，要送，你就來送。

　　　　△二人出窯，石平貴牽馬，王寶釧隨後，二人走一圈。

　　　　△二人入水[5]，二通鼓響起，二人看雙爿[6]，石平貴栓馬。

王寶釧　平貴，校場二次點兵你……又不到，這……又該如何處罰？

石平貴　二通鼓不到，重拍八十大板，三通鼓不到，人頭墜地！〔介〕

　　　　△王寶釧跳跪。

王寶釧　平郎！

石平貴　寶釧，時刻無早，與你告辭！

　　　　⑥△平貴上馬，寶釧抓住馬鞭，兩人走一圈，三進三退。寶
　　　　釧跳跪，抓住甲襟，跪蹉[7]，平貴蹉步[8]。平貴持劍割斷
　　　　甲襟，寶釧倒地，平貴回頭看，趕緊下馬叫醒寶釧。

石平貴　寶釧！寶釧！你就精神來！

　　　　△石平貴騎馬下台，王寶釧醒來。

王寶釧　平郎……

　　　　⑦△王寶釧側向甩髮數次。

王寶釧　平郎……

　　　　△暗燈。

[5] 雙入水：戲曲舞台調度術語。指兩人同時向台後方向外走一小圈回到原位。

[6] 看雙爿：戲曲舞台調度術語。又稱「看雙邊」，指演員觀望舞台左右兩側的調度形式。

[7] 跪蹉：戲曲身段術語。雙膝跪地，向前或左右行進。

[8] 蹉步：戲曲身段術語。以馬步向左或向右前進，常用於表現人物緊張、恐慌，以致
手忙腳亂的神態。

⑤ 寶釧在【金水仙】的前奏裡做「覷喉」、「感氣」、「抽三層」。

⑥ 「走一圈，三進三退」是戲曲中常用的身段套路，通常用於「送別時難分難捨」、「一個要走、一個要留」的情境中，視每一齣戲的不同需要再做些微變化。例如：《山伯英台·樓臺會》祝英台送梁山伯、《王魁負桂英·聞耗》焦桂英欲上京找王魁，王魁母親一再挽留等等。另外，「跪蹉」時即便身體面向觀眾，膝蓋仍須朝向前進方向，才能避免裙子絞在一起。

⑦ 「甩髮」的技巧：往前和往後甩分兩次施力。往前甩的時候，頭髮碰到臉之前就必須往後甩，以避免纏住臉和頭飾。

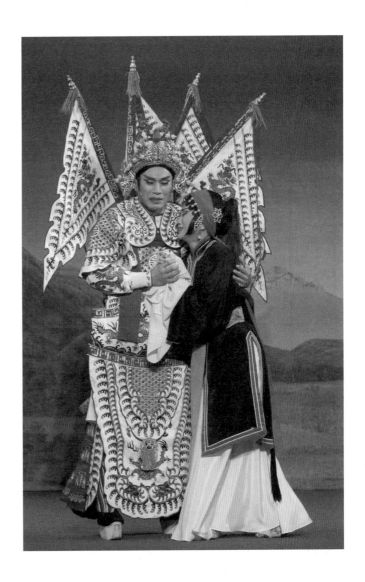

王寶釧 —— 寫血書

　　〈寫血書〉一折，述神鳥為王寶釧傳血書給石平貴，信中訴說自己多年來如何貧苦度日，又因災荒而幾乎無法維持生計。廖瓊枝在內臺時期，王寶釧寫血書和石平貴接血書分作兩場演出。2002 年於中山堂演出時，為配合當代觀賞習慣，改成二人在同場次接續唱完血書內容，以縮短演出時間，並運用現代劇場手法，將場景一分為二，王寶釧邊寫邊唱，石平貴邊唱邊讀。2003 年廖瓊枝進行「重要民族藝術藝師廖瓊枝歌仔戲保存計畫」影像錄製工作時，亦採用這樣的表現手法，此演法沿用至今。[1]

　　關於「哭」的表演，廖瓊枝指出，她是向龍霄鳳學「哭的聲音、感情」，龍霄鳳以「想像你如果被打、被冤枉時邊哭邊辯解的聲音」點破，又向同在「龍霄鳳」的小鳳珠學她的「哭」，特別是「覕喉」的表情，成為廖瓊枝頗具代表性的演出特色。

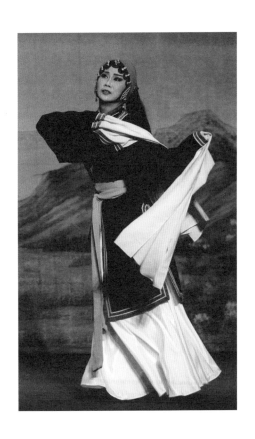

1 蔡欣欣計畫主持：《《王寶釧》劇本注釋與導讀》（宜蘭：傳藝中心，2004 年），頁 29。

場景 — 山景連花園、山營

人物 — 石平貴、王寶釧、江海

　　　　①△王寶釧出台。

王寶釧　②【望月詞】

　　　　皇天哪！旱災曝死豬母乳²，草焦樹枯葉離枝，

　　　　〔雁叫聲〕

　　　　△王寶釧找雁。

Ｏ　Ｓ　皇天憐憫苦命女，苦命女，招來飛雁傳血書，傳血書。

　　　　△王寶釧從上場門下台，石平貴從下場門上台。

　　　　△平貴聽到雁叫聲。

石平貴　來呀！

江　海　在！

石平貴　備弓箭！

江　海　是！

　　　　△石平貴拿起弓箭。

石平貴　看箭。

　　　　△石平貴射雁鳥，一封血書落地，江海拿給平貴。

江　海　稟國王，遮有一封血書。

石平貴　待我觀來。

　　　　△王寶釧上台。

　　　　△王寶釧寫血書，石平貴看血書。

² 豬母乳：〔ti1-bu2-ni1〕，學名馬齒莧，草本植物。多生於路旁、荒地，以前的養豬
　人家常用來餵豬，以促進泌乳。

³ 蝙蝠坐：戲曲身段術語。又稱「跳盤坐」，雙手水袖向兩側拋開，往上一跳，雙腳迅
　速盤腿坐下。

① 寶釧自上場門背台出場，在九龍口第一次亮相，甩髮，做第二次亮相。亮相後順時針跑圓場至右下舞臺，看到枯樹，沿舞臺對角線倒退三步弄袖，再退至左上舞臺。接著逆時針跑圓場至左下舞臺，看到曝死的豬母乳，手顫抖，左手摸豬母乳，鷂子翻身，換右手摸豬母乳。接著走到舞臺中心，跳起蝙蝠坐³或跳跪。廖瓊枝在出場加入「甩髮」，一來表現工夫，二來豐富舞臺效果。跑圓場須由慢到快，細膩表現小旦的腳步。蝙蝠坐之前的跳是廖瓊枝所加，早期的演法是直接坐下。

（本次錄影採用跳跪，可參考光碟第4片00:39:59~00:41:40）

② 原先這段【望月詞】是四句慢唱，後來因〈寫血書〉、〈接血書〉兩場合併，【望月詞】後緊接平貴上場，音樂不宜過慢，因此後二句改為幕後緊唱。【望月詞】是廖瓊枝向陳冠華（1912-2002，歌仔戲後場、器樂演奏家）所學。

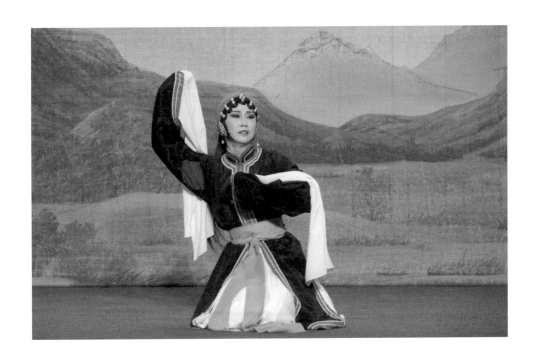

王寶釧　③【七字調】

　　　　自從內襟拆一角，咬破指指[4]血做墨，
　　　　欲寫血書有一幅，寄予我君平貴讀。
　　　　自君一別無倒轉，我母捌抹粉佮梳妝，〔介〕
　　　　一日甘願食一頓，餓死也毋入相府門。
　　　　十擔焦柴八斗米，苦度春秋十八年，

石平貴　伊講寒窯散甲無米煮，伊全食樹籽豬母乳。

王寶釧　【破窯二調】

　　　　全食豬母乳焜[5]白水，天降旱災死歸堆，
　　　　這封血書若寄到位，

石平貴　叫我平貴著緊回歸，叫我平貴著緊回歸。

　　　　寶釧哪！

　　　　【留書調】
　　　　自我一別來征番，放妻無依在中原，

王寶釧　平貴若無速回轉，恐怕難見王寶釧，王寶釧。

石平貴　賢妻啊！

　　　　△暗燈。

[4] 指指：〔ki2-tsainn2〕，食指。
[5] 焜：〔kun5〕，將食物放在水裡長時間熬煮。

③【七字調】以慢板抒發悲傷的情緒，唱到「一日甘願食一頓，餓死也毋入相府門。」加快速度，以表示其堅定的決心，之後才轉入中板敘述。「一」、「角」、「墨」、「幅」、「讀」為入聲字，必須特別注意切音，避免咬字不清。寫血書的表演套路也應用在《李三娘・井邊會》李三娘寫血書給劉致遠的段落。

柒

什細記

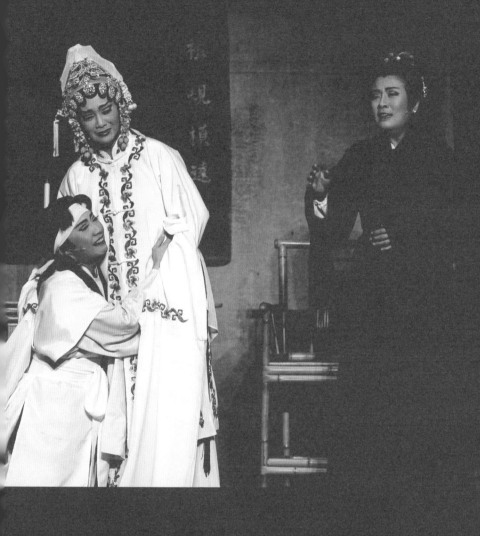

哭 靈

【深宮怨】、【彰化哭】、【台南哭】、【相依為命】、【七字白】

什細記 —— 哭靈

　　《什細記》為臺灣傳統歌仔戲四大齣之一，廖瓊枝於內、外台時期都曾演出此戲。1987 年，廖瓊枝於臺北市立社會教育館延平分館授課時，將本劇寫成定本。[1]

　　〈哭靈〉一折，述李連福思鬱成疾，臨終前懇求未婚妻沈玉佾代為撫養幼弟連生，又因連生苦苦哀求，玉佾出於仁愛，不忍連生孤苦伶仃，遂答應留在李家，負起教養連生的責任。本折在表演上著重「哭調」演唱和「哭」的聲情、氣息及作表。廖瓊枝的「哭」可拆解為「覘喉」、「感氣」、「抽三層」、「哭」幾個步驟。「覘嘴」時嘴唇緊閉，上下唇輕輕地、迅速地抖動；「感氣」時吐氣要吐得夠沉，才能接之後的「抽三層」；「抽三層」時鼻子用力吸氣，聲音外顯，隨著吸氣的節奏，一邊吸氣，一邊將胸部抖動往上提；「哭」的時候覘喉、皺眉、脖子緊繃，以後腦勺為中心，輕輕地、迅速地上下點頭，一邊點頭，一邊將頭部往下垂。[2] 此外，廖瓊枝在哭調處理上有著「緩慢」的特性，更需要拿捏好節奏與技巧的掌握。

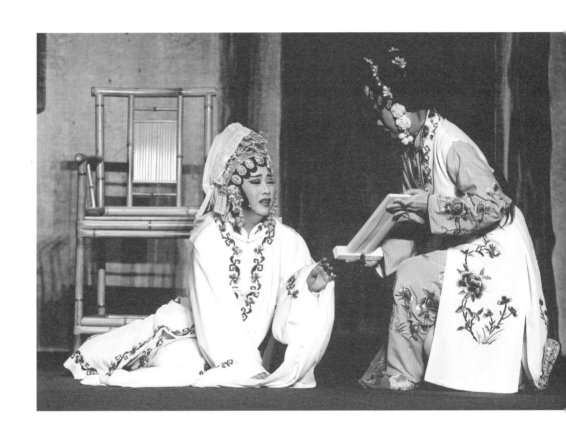

1 《什細記》劇本版本變化,詳參蔡欣欣計畫主持:《《什細記》劇本注釋與導讀》(宜蘭:傳藝中心,2004 年),頁 28-29。
2 《臺灣傳統歌仔戲藝術薪傳計畫身段教材》(臺北:文建會,1997 年),頁 173。

場景 ─ 草厝連靈堂

人物 ─ 五嬸婆、沈玉倌、李連生、春菊

　　　△五嬸婆、春菊、李連生、沈玉倌在【深宮怨】中出台。

Ｏ　Ｓ　【深宮怨】

　　　靈前弔喪聲淒慘，一對白燭賰[3]半檻，

　　　一對鴛鴦難成雙，茅內一兒成孤雁。

沈玉倌　連福！夫啊！連福！
李連生　阿兄！阿兄！阿兄！

　　　△沈玉倌跳跪，跪蹉[4]至靈前。

沈玉倌　連福！

①【彰化哭】

　　　一聲哭君二聲苦，你死放我欲如何？

　　　我慘喔！

李連生　兄死我無人通照顧，

沈玉倌　連福！

李連生　悲聲慘淒叫大哥啊，阿兄啊，放我啊，

李連生、沈玉倌　放我歸陰都啊[5]。

　　　　　　阿兄（連福）！

沈玉倌　②【台南哭】

　　　千聲萬叫君袂應，我比孤雁，我比孤雁，孤雁有誰憐？

李連生　兄死放我最不幸，舉目無兄，無兄無雙親，

　　　△沈玉倌、李連生哭著抱在一起。

沈玉倌、李連生　傷心對傷心人，哎唷我君（阿兄）啊！悲傷哭不停。

李連生　阿兄……

[3] 賰：〔tshun1〕，剩餘。

[4] 跪蹉：戲曲身段術語。雙膝跪地，向前或左右行進。

[5] 放我歸陰都：意指「丟下我，自己走了。」

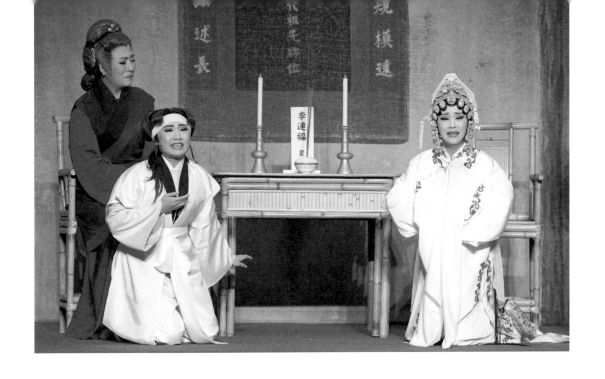

① 「一聲哭君」之後的過奏較長，廖瓊枝覺得若演員在過奏時立刻切斷聲音，會顯得過奏太長。因此她要求唱到「君」字的尾巴時，將聲音放軟，唱得長一些。李連生雖為囡仔生，但在哭的唱法、做表上，與苦旦的要求大致上差不多。兩者主要差異在於「抽三層」，連生要做出小孩子哭泣的感覺，不用像廖瓊枝一般要求苦旦做的那樣規範。

② 廖瓊枝的【台南哭】，前四字有兩種唱法。此處用的是走低韻的唱法，與目前常聽到的【台南哭】不太一樣。

（可參考光碟第 4 片 01:01:27~01:02:11）

五嬸婆　【相依為命】

　　　　　叫聲連生可憐兒，去求玉倌你嫂伊，

　　　　　乖，莫哭，嬸婆共你講。

　　　　　求伊跮遮共你養飼，

　　　　　對啦，你講。

　　　　　求伊念你孤苦無依。

　　　　　留伊跮遮[6]**照顧你。**

李連生　我毋敢啦。

五嬸婆　毋要緊啦，乖，緊去，無你以後是欲按怎？

李連生　以後我欲佮嬸婆你踮[7]。

五嬸婆　戇因仔，嬸婆已經遮爾[8]老，嘛毋知今仔日抑是明仔載就會轉去見恁祖公矣！你著去求恁阿嫂照顧你，按呢才有久長，去啊，緊去，無要緊，緊去。

李連生　阿嫂！

　　　　　【七字白】

　　　　　阿嫂你可憐我無爸母，哀求嫂嫂你發仁慈，

　　　　　求你就此踮阮厝，照顧連生的起居。

沈玉倌　③我聞言如藤纏樹身，看伊無依實可憐，

李連生　哀求嫂嫂你答應，可憐連生無雙親。

春　菊　小婢近前勸小姐，咱該回家裏老爺。

沈玉倌　你回裏報爹知影，講我欲守節踮佇遮。

春　菊　小姐！

沈玉倌　不必多言，快回去。

[6] 遮：〔tsia1〕，這、這裡。

[7] 踮：〔tua3〕，居住。

[8] 遮爾：〔tsiah1-ni7〕，多麼、這麼。

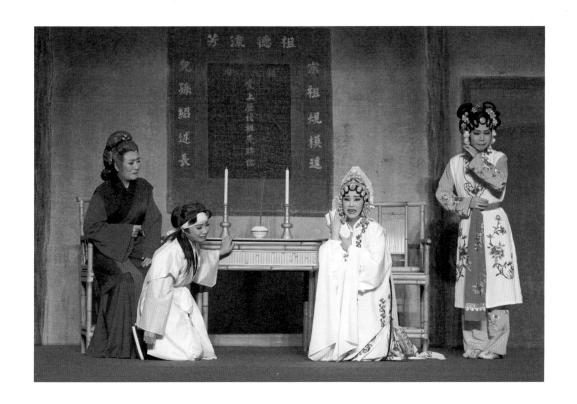

③「我聞言如藤」之後的韻口，是廖瓊枝慢板【七字調】頗具代表性的特色。（可參考光碟第4片01:08:33~01:08:52）如《王寶釧・別窯》「聞說夫君欲出征」的「聞說夫君」之後、《王寶釧・寫血書》「自從內襟拆一角」的「自從內襟」之後，都用了相同的韻口。

春　菊　小姐……

沈玉倌　回去。

　　　　△春菊無奈。

春　菊　罷了，小姐，無我春菊佇你身軀邊照顧你，你自己著愛保重
　　　　身體，奴婢拜別。

　　　　△春菊出門，回頭再看一眼。

春　菊　罷了。

五嬸婆　玉倌，你實在是使人感動，今著毋通閣再哭囉！

李連生　阿嫂，你為我犧牲遐爾[9]大，以後我若大漢，一定會好好
　　　　報答你。

沈玉倌　連生……

李連生　阿嫂……

　　　　△玉倌抱著連生哭。

[9] 遐爾：〔hiah1-ni7〕，那麼。

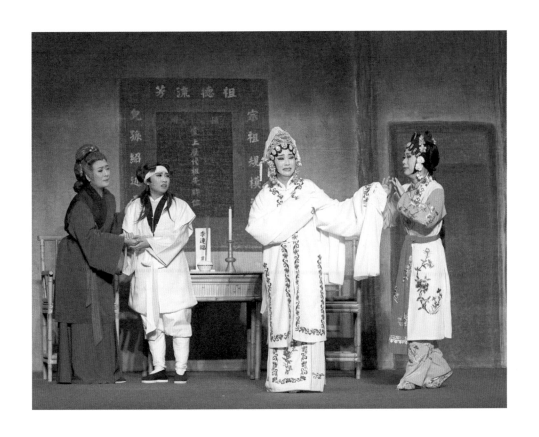

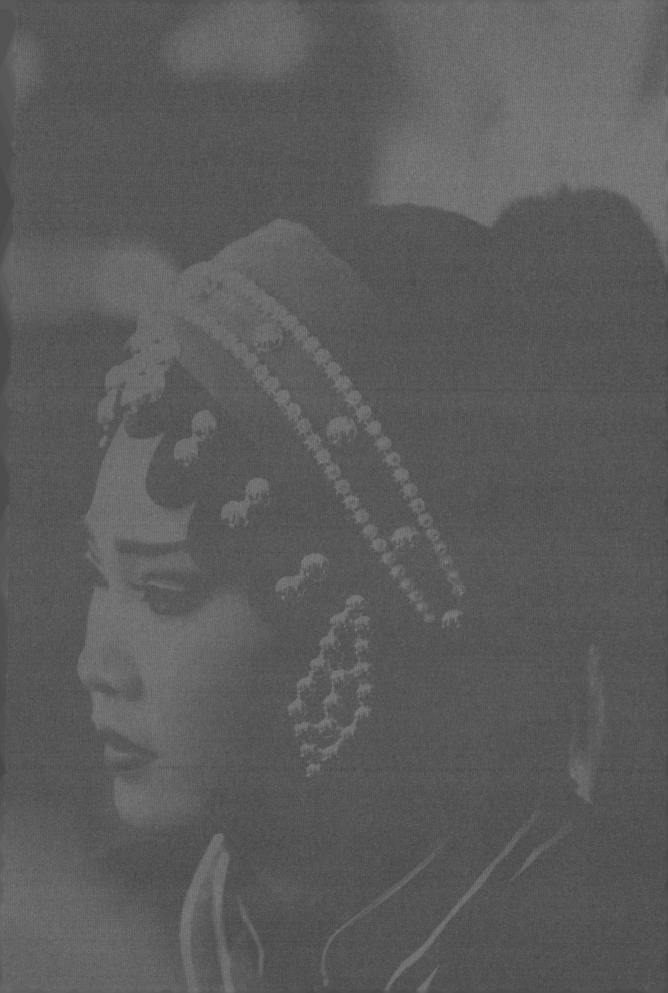

國家圖書館出版品預行編目 (CIP) 資料

講戲與做戲 廖瓊枝經典折子戲 劇本與表演詮釋
陳濟民總編輯. -- 初版. --
臺中市：文化部文化資產局, 2021.10
面；公分

ISBN 978-986-532-406-3 (精裝)

1. 歌仔戲 2. 劇評 3. 表演藝術

983.33 110015345

講戲與做戲 廖瓊枝經典折子戲 劇本與表演詮釋

出版機關	文化部文化資產局
發 行 人	陳濟民
總 編 輯	陳濟民
行政策劃	吳華宗、粘振裕、林滿圓、林旭彥
行政執行	莊蕙華、周秀姿、黃巧惠、陳淑莉
審查委員	李新富、吳榮順、林茂賢、林曉英、范揚坤、游素凰、蔡欣欣（依姓氏筆劃順序排列）
圖照授權	財團法人廖瓊枝歌仔戲文教基金會、徐欽敏、林榮錄（依篇文順序排列）
地 址	40247 臺中市南區復興路三段 362 號
電 話	(04)22177777（代表號）
網 址	http://www.boch.gov.tw
企劃執行	財團法人廖瓊枝歌仔戲文教基金會
計畫主持人	廖瓊枝
協同主持人	徐亞湘
進階藝生	張孟逸、王台玲
研究團隊	徐亞湘、程筱媛、許瑋婷、郭庭羽
文字編輯	程筱媛
台文審校	劉秀庭
校 對	程筱媛、許瑋婷
攝 影	徐欽敏（王魁負桂英、宋宮秘史、王寶釧）
	林榮錄（三娘教子、山伯英台、陳三五娘、什細記）
美術設計	陳慧瑜／藍姆設計
印 刷	創奇設計印刷有限公司
出版日期	2021 年 10 月
版 次	初版一刷
定 價	1200 元